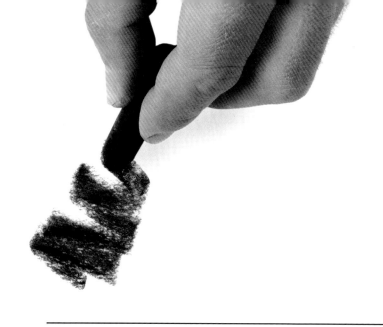

西方绘画技法经典教程

绘画中的
构图运用

【西班牙】派拉蒙专业团队 著

丁翊 译

U0126630

上海书画出版社

工具 4

目录

技法 16

风格 62

视频观看方法

1. 扫描二维码

2. 关注微信公众号

关注公众号

3. 在对话框内回复"绘画中的构图运用"

您好，感谢关注 🖤

 输入本书书名

4. 观看相关视频演示

工具

构图时，为了便于画草图，你最好采用干燥的绘画材料，它可以帮助你灵活快速地确定视角并进行取景。构图之道在于学会观察和分析对象，你要选取最重要的部分并进行强化，从而增强它对观赏者的吸引力。如果你想表现自己的想法，或者尝试新颖的构图方法，那么绘画工具就是你的主要创作手段。绘画方法会直接影响画面的效果。接下来，我将介绍各种绘画工具的基本特性，以及如何用这些工具来进行构图。

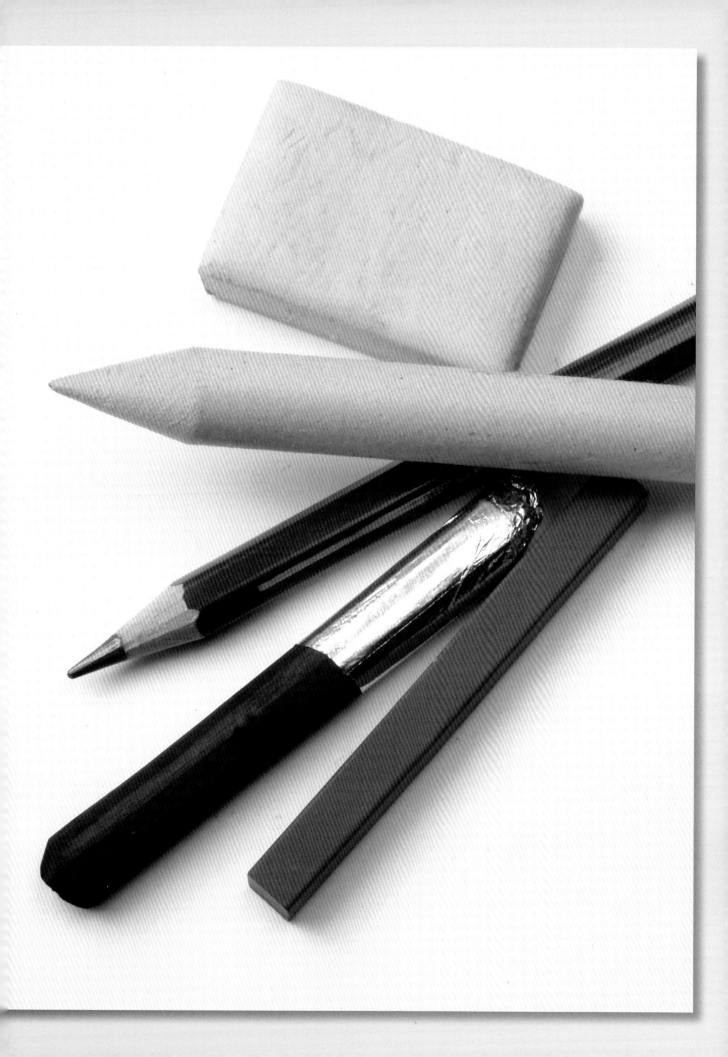

在中大型绘画中，石墨棒是体现明暗层次的理想工具。

石墨笔

石墨笔，也就是铅笔，其笔芯由石墨制成，可画出柔和的灰色笔触。但在自然状态下，石墨非常脆且易碎。针对这一问题，人们往往会把石墨碾碎，再将其和黏土与黏合剂混合，从而制成可用于制作笔芯的致密石墨团。

铅笔线条的深浅

铅笔的硬度决定了线条的质量。构图时，我们应优先选用中等硬度的铅笔，如HB、B和2B铅笔。只标字母H的各类铅笔通常不适合艺术绘画，而非常柔软的铅笔，例如3B、4B、6B或8B，画出的线则太深太密了，它们通常只被用于绘制阴影。

用石墨棒和铅笔作图

石墨棒密度大，截面呈方形，因为它画出的线条较粗，因此常被用于大型绘画。铅笔芯通常是圆柱形的，可以用铅笔刀削尖。用铅笔芯可以画出两种线条，其侧锋能画出比较粗的线条，笔尖则能画出细密的线条。

构图的理想工具

铅笔的笔触非常柔和，而且容易操作，因此在打草稿和考虑构图时，它是不可或缺的工具。如果想精准地把握线条，那么就需要对画作进行修改，而铅笔的线条用橡皮就能轻松地擦掉。可以说，铅笔是进行小型绘画的理想工具。

用石墨棒和铅笔可以画出结构坚实的良好画面和不同深浅的灰色。

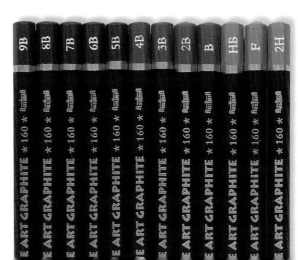

要画出不同深浅的阴影，你最好先准备不同型号的铅笔。

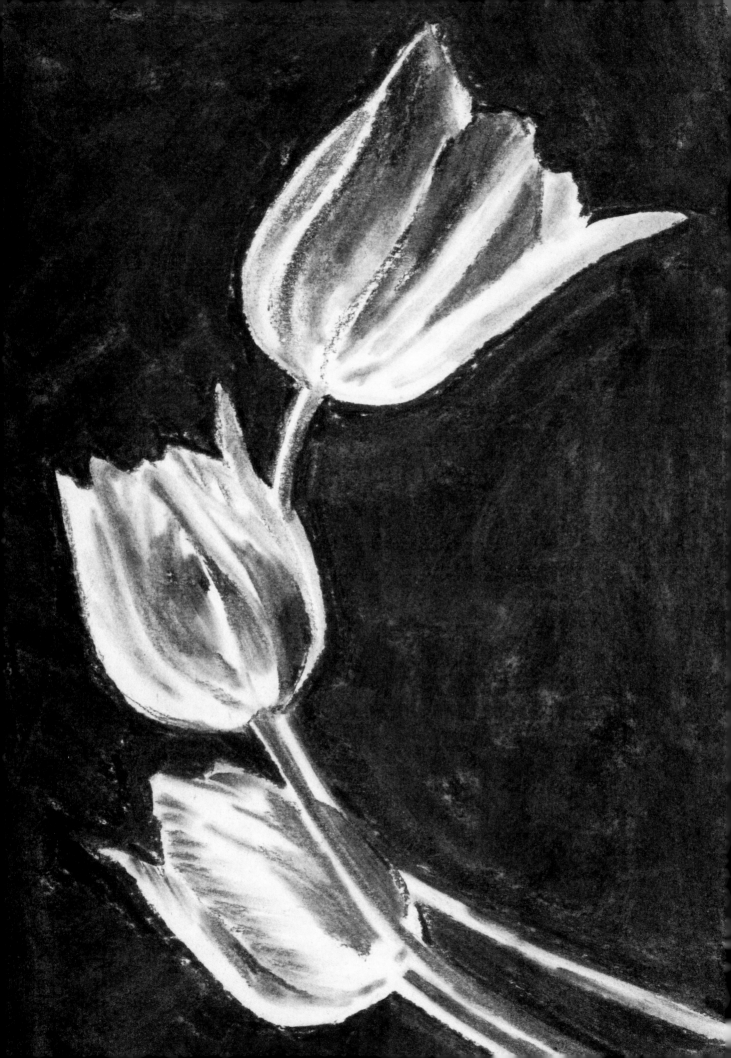

如果你在纸上用力按压炭棒，那么画出的线条就会很宽很深。

炭笔

炭笔是已知最古老的作画材料之一，它需要在密闭空间中用高温缓慢燃烧树枝制成。它非常实用，用布就能擦拭干净，轻松修改自己不喜欢的部分。因此，炭笔非常适用于素描。

炭棒可以成盒购买，这样可以防止破损，同时便于运输。

炭棒

根据制作时所使用的树枝大小，炭棒会以不同的尺寸出售，其直径在三四毫米到七厘米之间。炭棒用得很快，所以大家最好多备上几根。

深线条

炭棒的笔触很宽、很深，但不太细致。它的线条厚实流畅，为作画提供了多种可能性。我们可以用炭棒的细尖画出细线，用它的钝尖画出粗线，也可以拖动它的侧边画出比较宽的阴影。此外，我们还能把炭棒分成小块，这样可以更好地控制线条的宽度。

用模糊的线绘画

用炭笔在纸上作画时，画出的线条很不稳定，手一碰到就会变模糊。因为炭笔画出的线条可以修改，所以炭笔非常适合初学者。反复修改后，作品中最终确定的线条会盖过之前的模糊线条。这样，刚开始画的线条就会成为背景，并突出最终的线条。

炭棒可以表现出非常微妙的阴影效果，如果使用得当，你可以画出不同深浅的阴影。

色粉笔

灰黑色调并不是绘画的全部，白色和红色的色粉笔也是非常重要的绘画工具，它们可以用于勾勒线条并为画作初步上色。

和色粉棒相比，色粉铅笔的笔尖更细，非常适合用于小型画作或细节处理。

色粉棒

色粉棒由石灰、黏合剂和颜料混合制成，是有着方形截面的致密画棒。色粉笔的附着力强于炭笔，因此画出的线条相对稳定。如果在一幅画中同时使用多种颜色的色粉棒，你就可以呈现出更多样的色调和画面效果。

底色

用色粉笔在彩色画纸上画画的做法由来已久，这些画纸通常是中灰色或棕色的。一般情况下，我们用白色表现浅色调，用红色表现中间色调，用深褐色或黑色表现深色调。白色色粉笔可以提升画面亮度，塑造出画面的景深感。

色粉笔与构图

色粉笔是非常好的构图工具。但在用色粉笔进行构图时，你必须借助光影效果表现绘画对象的造型和体积感。这样，即使是寥寥几种颜色的色粉笔，也能创造出近乎全彩的画面效果。色粉笔既可以用来画草图和比较简略的画，又可以画出精细甚至非常写实的画面。

色粉棒有多种颜色，最常见的是黑色、浅棕色、红色、白色及其衍生色。

下图由黑色、白色和红色色粉笔绘制而成。色粉笔可以和炭笔很好地结合在一起。

彩铅

彩铅的制造工艺与铅笔接近，唯一的区别在于彩铅的笔芯不用进入火炉加热，其颜料、填料和黏合剂的混合过程都在冷却状态下进行。彩铅有多种颜色可供选择，且不会影响线条的表现力和笔触。

彩铅的制作方式和铅笔类似，不同之处在于彩铅的颜色种类非常多。

各色彩铅

高品质的彩铅上色效果较好，即使在深色背景下，也能画出清晰的线条，因此一般是我们的首选。油性彩铅可以画出多变的线条。此外还有水溶性彩铅，只需用湿笔刷润湿，就能创造出柔和的渐变效果。

适用彩铅的画纸

只有在表面光滑且富有光泽的冷压纸上，彩铅才能发挥出最佳的性能，因此它对画纸的要求很高。它的笔触是规则而连续的，你只需轻柔地划动笔尖即可。使用彩铅作画时，你既能画出柔和的色彩，又能画出比较暗的、不透明的颜色。

润湿水溶性彩铅的笔触，你就能创造出水彩画般的效果。

色彩叠加法

要想混合多种颜色，你可以在画纸上由浅到深地叠加色层。实际操作时，你要将笔尖倾斜，不要画出过重的线条，和画阴影类似。我们也可以通过叠加交叉的线条形成混合色块，线条越紧密，所呈现的颜色就越鲜明饱和。至于浅色区，你可以通过画纸的留白得到。

彩铅给我们提供了多种多样的颜色，我们可以通过叠加色层来形成混合的色彩。

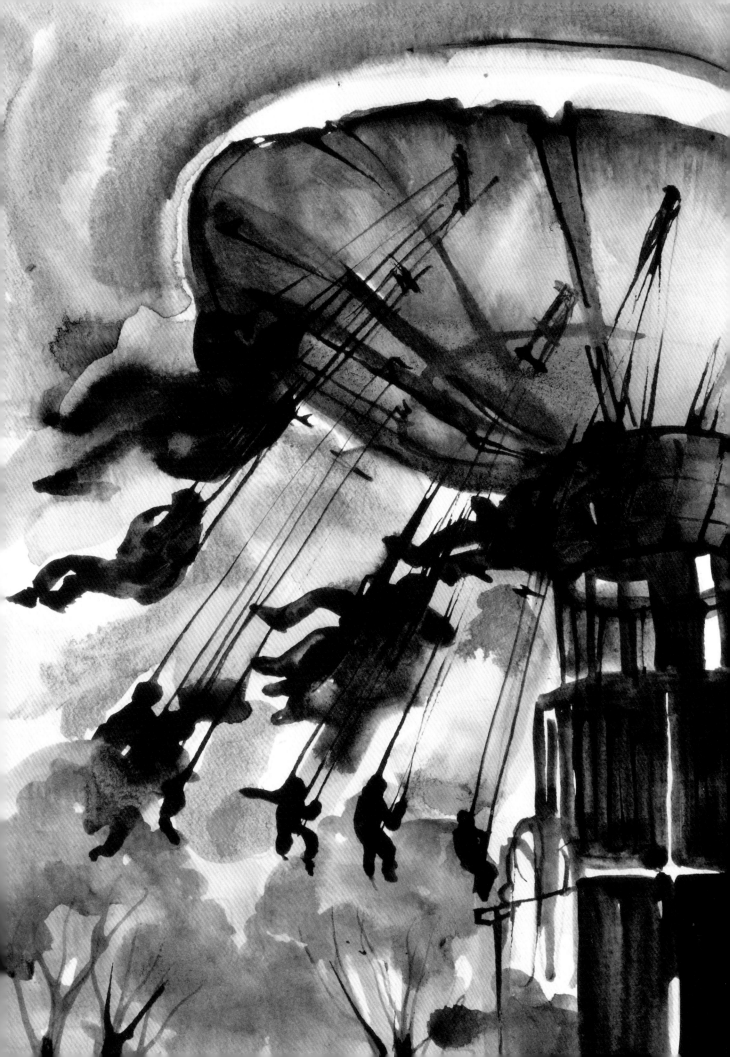

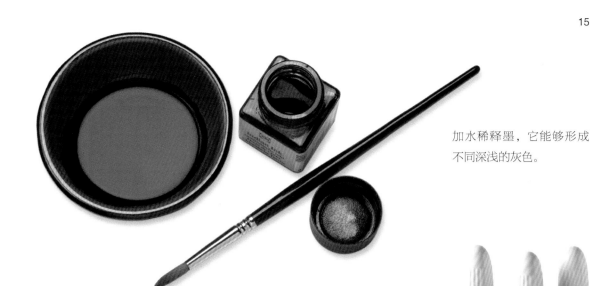

加水稀释墨，它能够形成
不同深浅的灰色。

水溶性颜料

水溶性颜料的种类繁多，其性
质、质量和持久性都各不相同。

通常情况下，构图会用到铅笔、炭笔或色粉笔这类干燥的工具。但需要注意的是，当构图旨在突出阴影区域与留白之间的明暗对比时，水溶性颜料也是一种很好的选择。

颜料种类

说到水溶性颜料，最有名的当属中国的墨。墨的颜色是非常浓的黑色，同时有着光亮的色泽。将墨和水混合，便可调出不同深浅的灰色，并且不会洇脏图纸。水溶性颜料种类繁多，除了黑色，还有其他各种颜色，比如棕褐色和红色的水彩或者丙烯颜料，它们所能调出的颜色非常多。在颜料干燥之后，你还可以加水重新使用，这是水溶性颜料的一大优点。

笔刷和毛笔

你可以用这些传统的绘画工具画出各种笔触和阴影。画水彩画时，控制加入的颜料总量及其在水中的稀释度是重中之重。使用毛笔时必须保持笔杆竖直，这样笔刷挥动起来会更为快速流畅。

用水彩画出光影效果

在用水彩作画时，光影的处理尤为重要。如果你技巧娴熟，那么可以只用水彩作画而无须描线。明暗对比和阴影的形状是构图中的关键元素，它们有助于我们描绘不同距离的景物，塑造画面深度和绘画对象的立体感。

除了干燥的绘画材料，水溶性颜料是另一个绝佳
选择。图中的阴影由水彩铺设而成，线条则是用
毛笔勾勒的。

技法

　　在欣赏画作时，我们不仅要看它是如何画成的，有哪些组成部分，还要看它的空间布局，也就是我们所说的构图。

　　构图是一门学问，你必须耐心学习。试着考虑如何合理放置画面里的元素，学习那些让画作变得赏心悦目的方法，尝试更有趣的视角或取景方式。

　　在开始更为复杂和大胆的创作之前，你必须先学会有意识地平衡排布绘画元素。

分析对象

在开始构图之前，首先要学会分析绘画对象。如果绘画对象在绘画爱好者的眼中变得很无趣，那么自然就会失去画它的动力。我们不应只满足于描绘单一视角下的对象，还需要真正理解对象的形状、结构和组成。如果不能理解这一点，那么你将很难找到合适的构图方法。在不同的视角下，水龙头会呈现出不同的样貌。下面展示了以水龙头为主题的简单习作。

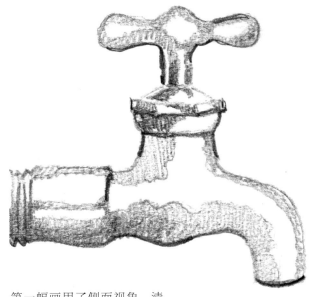

第一幅画用了侧面视角，清晰地呈现了水龙头的形状及组成部分。同时，我们还使用了疏密不同的线条来表现阴影。

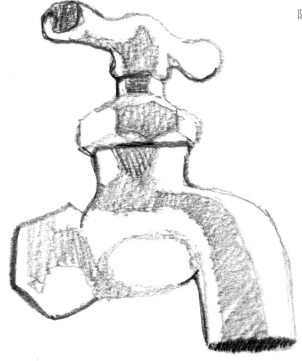

接下来，我们换一个视角。在不同的视角下，水龙头会呈现出不同的形状。我们用简化的方式画出其阴影部分。

小贴士

画草稿时，铅笔和尺寸较小的纸是很好的练习工具。

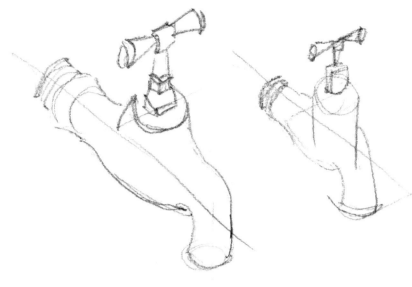

继续对不同视角的水龙头进行速写或画草稿。这次是从比较高的位置来观察水龙头，你可以画上一些辅助线来控制水龙头各部分的大小比例。

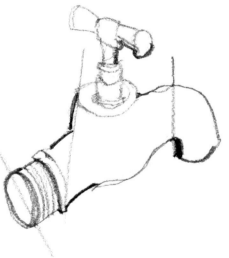

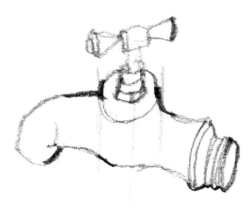

努力修改和完善自己的画作，运用在每一幅画中学到的知识，尝试更为复杂的视角。

最后还需强调的是，对绘画对象的阐释要以阴影为基础。比较浅的线条有利于塑造柔和的阴影，而阴影能让我们更好地抓住对象的整体特征。

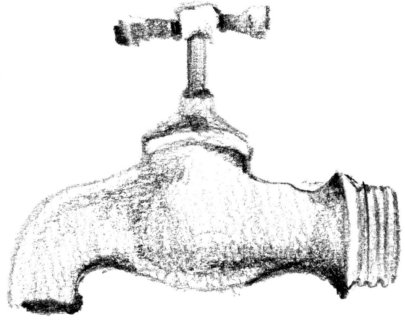

整合绘画对象中的元素

对绘画对象中各元素进行整合极为关键，它起着统领构图全局的作用，同时也有助于规划空间排布，让画面看起来更易于理解、更为和谐。我们可以在任何平面上进行静物的组合，因此在你尝试简单构图时，选择静物画作为主题非常合适。接下来，我们将利用水果来练习简单的构图。首先把不同形状的水果组合起来，然后观察每个水果是如何影响最终构图的。

取景框内的元素排布可以很复杂，但是你最好从简单的排布方式开始练习，例如将水果放在圆形果盘里。

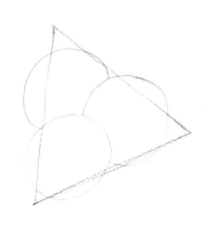

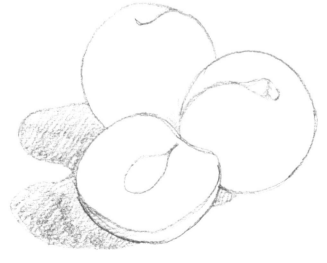

三角形是一种稳定的图形，如果将三个水果按三角形排布，就能创造出和谐平衡的结构。以左图为例，这一构图非常紧凑，中间不留一丝空隙。

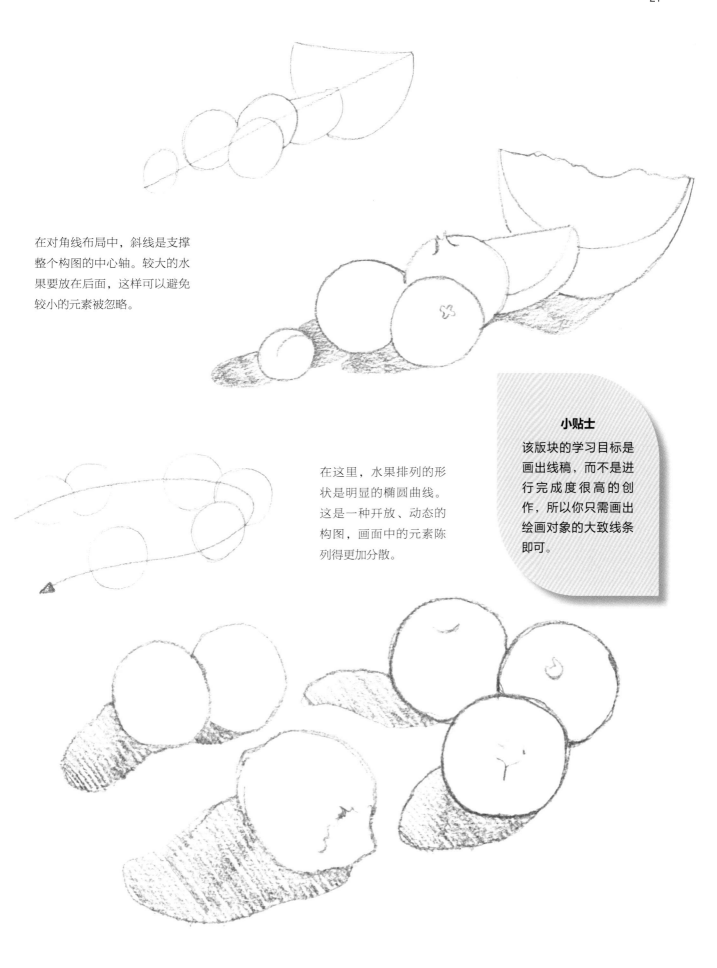

在对角线布局中，斜线是支撑整个构图的中心轴。较大的水果要放在后面，这样可以避免较小的元素被忽略。

在这里，水果排列的形状是明显的椭圆曲线。这是一种开放、动态的构图，画面中的元素陈列得更加分散。

小贴士
该版块的学习目标是画出线稿，而不是进行完成度很高的创作，所以你只需画出绘画对象的大致线条即可。

结构线

结构线隐藏在绘画中，因此观赏者看不到。但它们是一组非常重要的基本线条，支撑着画中各元素所在的视觉空间的结构。结构线分为单一和复合的情况，这取决于构成它的数量。简单的结构线基于简单的形状，一般来说是几何图形——多边形、圆形、椭圆形、直线、椭圆曲线或螺旋线。对页的构图中，结合了两种以上的单一结构线。我们来看看它们是如何融入最终画作的。

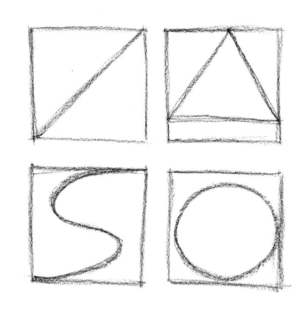

单一的画面结构基于非常简单的几何元素：直线、对角线、三角形、圆形和曲线。

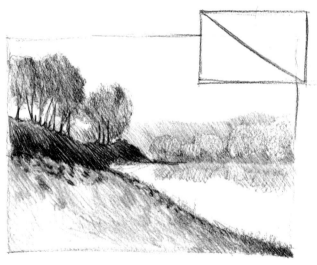

这是一幅结构简单的风景画，对角线从左到右贯穿整个风景，主导着空间的近景。

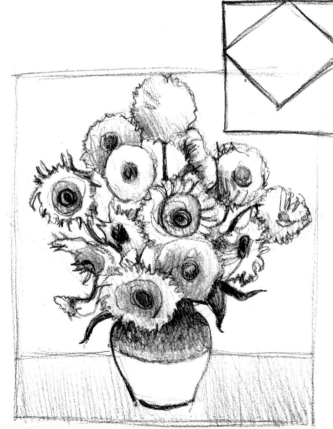

这是一幅基于平行四边形结构的花卉静物画，图中的花沿着结构线摆放。

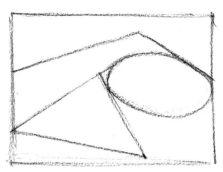 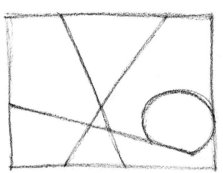

复合结构线是通过组合或重叠单一的结构线形成的。

宜	忌
你可以适当地改动风景，从而适应你预先确定的画面结构。如果有必要，你也可以移动画面中的某个元素。	使用有着太多曲线和叠层的、极为动态的复合结构线，这会让观赏者感到困惑。

下图采用复合结构线，即几条直线及一个弯曲形状，确定了船的形状和位置。

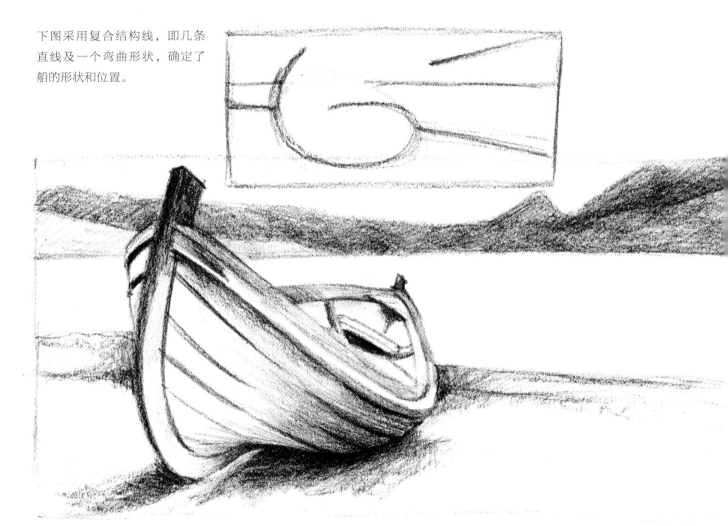

使用螺旋构图的静物画

　　画面结构由一组基本线条构成，在此基础上，我们可以构建特定绘画对象的主体。至于结构线，它一般根据绘画对象的不同，由或简单或复杂的几何图形组成。对角线或三角形构图比较常见，曲线构图则比较特殊，它能够赋予画面一种更为动态的观感。我们不妨尝试一下向外辐射的（或称为同心的）螺旋状结构线，虽然静物画本质上是静态的，但这种结构可以为静物画添加动感。接下来我们将用到不同颜色的色粉棒。

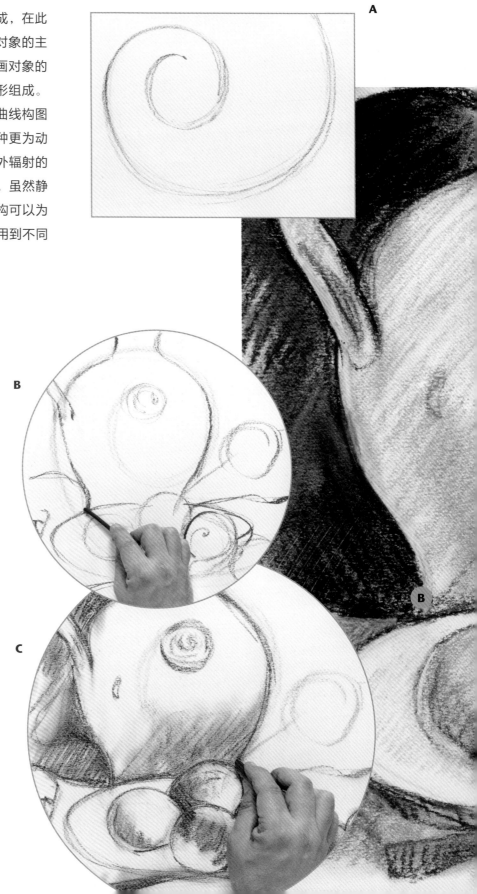

A

B

C

A. 首先以一点为中心，画出向外延伸的螺旋状结构线。为了便于删改，你也可以用炭笔画结构线。

B. 接着，找到各元素对应的位置，用炭笔将其嵌入画面整体结构中。

C. 用布擦去炭笔草稿，用色粉棒确立构图，再次勾勒各个元素的轮廓，并涂上阴影。

在红色线条的基础上，用黑色突出物体的轮廓，橙色提高亮度。在最终完成的作品中，水果沿着螺旋线排布，为整幅静物画增添了一丝动感。

小贴士
先用炭笔打草稿，这样便于用布擦拭修改。此外，尽量在完成的画作中隐去结构线。

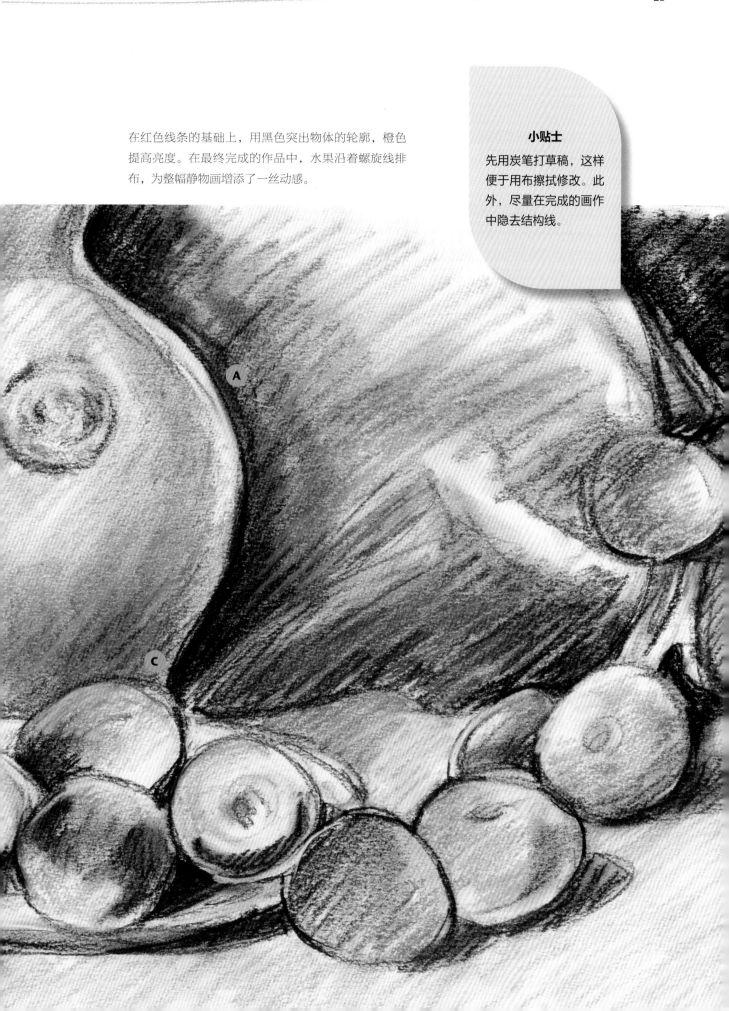

打破对称

我们可以把画作中的元素想象成天平上的砝码。用一根竖直的线或轴把画面分成均匀的两半，如果两侧的元素都相互协调、大致相同，那么这幅画就是平衡的。任何一幅协调的、稳定的或元素均衡排布的画都是平衡的，但是严格遵循平衡和对称原则的画会显得过于呆板和缺乏吸引力。如果你能有意识地设计出一种不平衡来达到特定的效果，那么你的画作会显得更有趣。

在一幅对称的画中，由于视觉重量得到了均匀的分配，画面中的每个元素都是稳定和谐的。但从构图的角度来说，这种画面就略显无聊和呆板了。

1. 你只需把水壶放到对称轴的某一侧，画面的对称性就会被打破，获得一种不平衡的构图。和对称构图相比，这样的构图无疑要有意思得多。

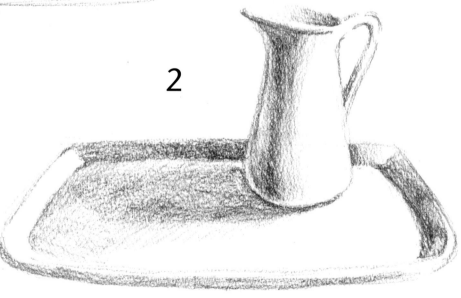

2. 画上阴影可以使得水壶更为立体和饱满。同时，由于水壶投射的阴影占据了托盘的另一侧，它还起到了平衡画面的作用。

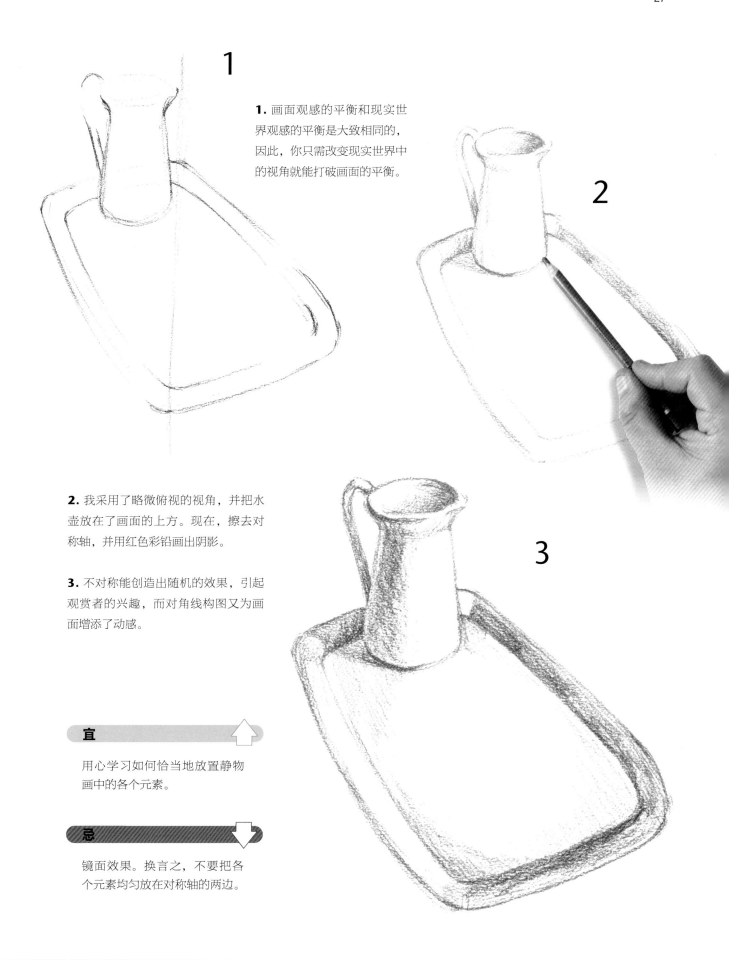

1. 画面观感的平衡和现实世界观感的平衡是大致相同的，因此，你只需改变现实世界中的视角就能打破画面的平衡。

2. 我采用了略微俯视的视角，并把水壶放在了画面的上方。现在，擦去对称轴，并用红色彩铅画出阴影。

3. 不对称能创造出随机的效果，引起观赏者的兴趣，而对角线构图又为画面增添了动感。

宜

用心学习如何恰当地放置静物画中的各个元素。

忌

镜面效果。换言之，不要把各个元素均匀放在对称轴的两边。

三分法构图

这是画家们最早发现的构图方法之一，简单且行之有效。通过三分法，画家得以赋予其画作深度和平衡感，同时引导观赏者关注画面的焦点。与单纯地把绘画对象或物体放在画面的中心相比，三分法不仅让画面更为平衡，还让它变得更为有趣和复杂。接着，我们来看看如何在炭笔画练习中使用这种方法。

A. 首先把纸张横竖各三等分，这样画面就变成了相同的九块。画面的视觉焦点被放置在了图例中线条的四个交点上。

B. 接着把灯塔和山顶画在视觉焦点处，这样可以避免把主要的元素或物体放在画面的正中心。

C. 画完风景画的草图后，再添上阴影。然后，用较浅的灰色来画天空和海水，并用比较深的线条来突出灯塔脚下的狭窄土地。

D. 画面的主角是灯塔，因此我们要让它正好处在一条三分线上。如果灯塔处于画面正中，那么这幅画的其他亮点会被人忽视，如背景里的巉岩和天空。

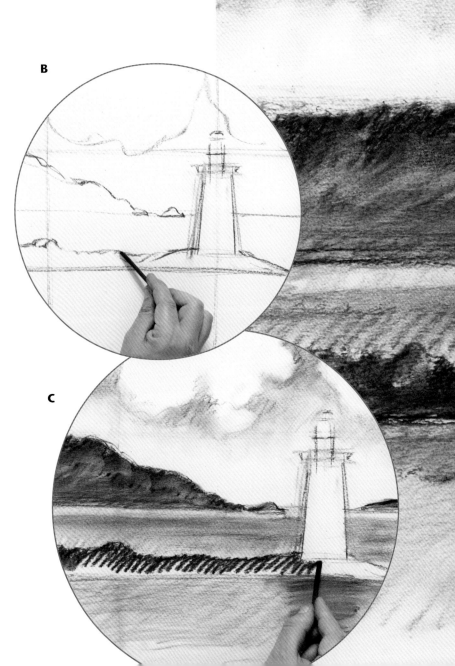

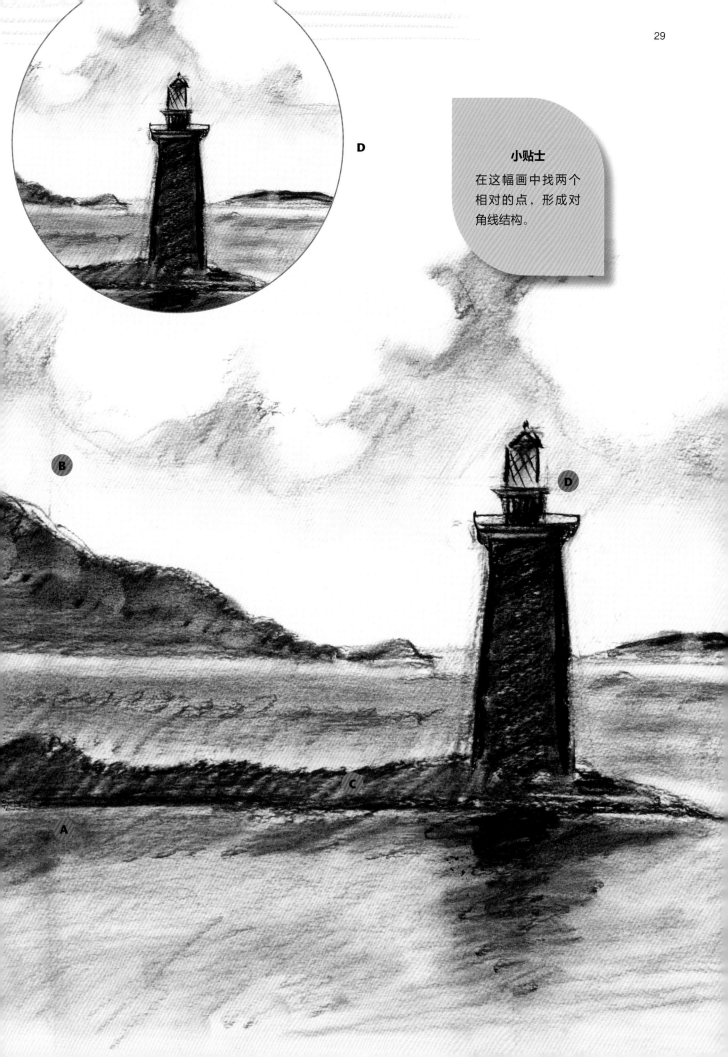

小贴士

在这幅画中找两个相对的点，形成对角线结构。

构图意识

整合元素是构图的基础，因此你必须有序地排布绘画对象的所有元素。最好的学习方法是先排列绘画对象的各个元素，再把它们简化成单一的几何结构，以便找到平衡美观的组合。我们最好先绘制放在平面上的几个盒子或方块。这是一个非常简单的练习，根据练习中的组合，你需要评估哪一种组合最能让构图变得引人注目且具有平衡感。我们来看看下面的这些选项。

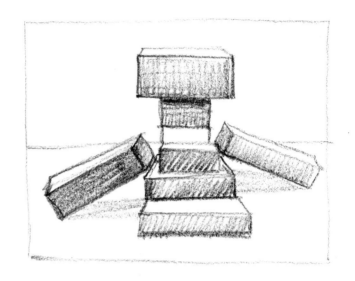

在第一种组合中，方块以非常不自然的、对称的方式叠放起来。这里不是要大家堆出一个雕像，也不是让大家把元素全部放在取景框的正中心。

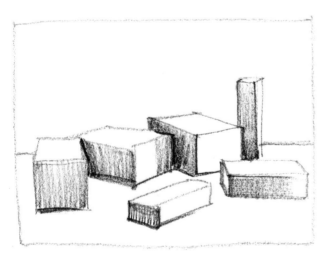

第二种组合更为分散，方块的朝向不同，但仍然没有明确的意图，因此画面看起来比较随意。

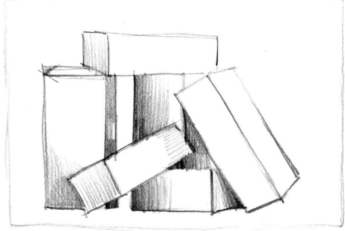

第三种组合也不太对。虽然方块放置的方式比较多样，但是都紧靠在画面的中心。

这是一个排列得比较好的组合。方块放在一起，但是同时朝向不同的方向，因此既表现出了统一性，又表现出了多样性。

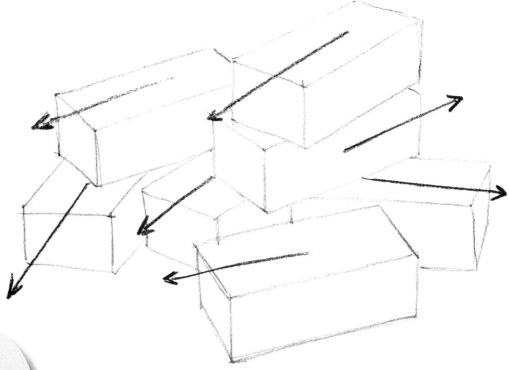

小贴士

建议只画方块，多余的形状、物体或装饰物会偏离整合画面元素这一目标。

用阴影完善画面效果。亮部和暗部间的光影变化给画面整体带来了节奏感，而节奏感是画好构图的另一关键因素。

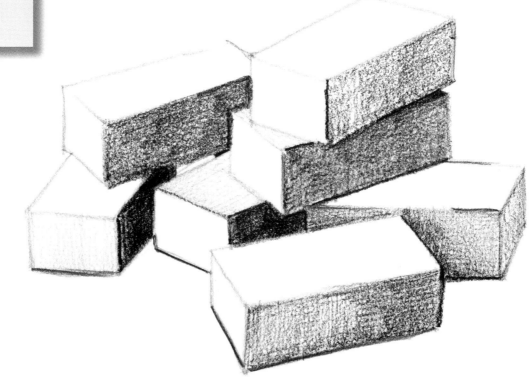

小试牛刀

要想画出优秀的作品，使其传达出我们的意图，我们就必须明确"叙述清楚"的目标，也就是要有构图意识。练习了画方块之后，现在就要开始画现实世界的元素了，即出现在静物画中的对象。构图的空间和其中元素的布置应当具有规律，各元素的体积、形状、色彩及空白区和非空白区的比例也应该相互配合。

构图时，第一步就是学习用简单的方式整合构成静物画的元素，这样才能更好地分析元素的排布和其间的平衡。

这些元素聚集在中心，构成一个紧凑坚实的整体。这种组合的弊端在于看起来过于集中了。

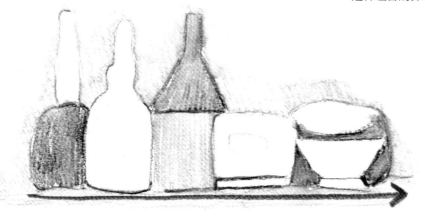

沿水平方向排列的静物看起来非常有序，就好像全都被放在了一个架子上一样。这一构图所呈现的图形既无空间感又无动感，显得非常单调。

对角线构图不仅可以为画面营造动感，还可以打破绘画对象的平衡和对称。

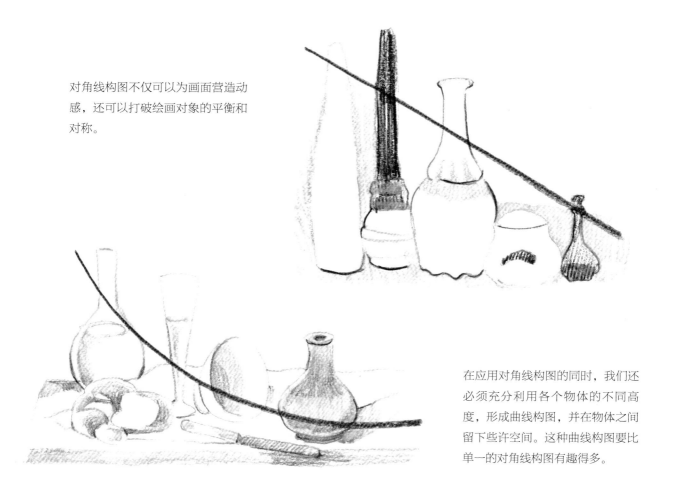

在应用对角线构图的同时，我们还必须充分利用各个物体的不同高度，形成曲线构图，并在物体之间留下些许空间。这种曲线构图要比单一的对角线构图有趣得多。

宜

把相互倚靠或交错的物体放在相对静态的物体的对面，从而营造出画面的张力。

忌

把体积较大的物体放在近景处。最好把它们放在背景里。

三角形构图常用于构造有序的画面，可以让画面看起来非常稳定，并使各部分达到完美的平衡。

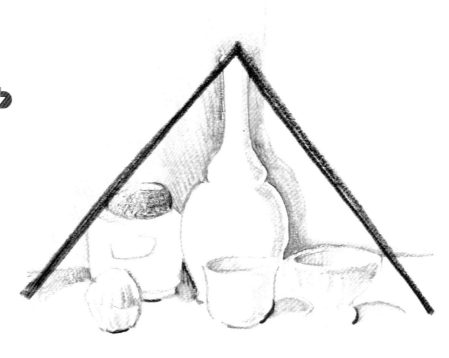

不同的构图方式

组合物体的方式不同，构图的表现力也会不同。如果我们希望通过画面传达一种想法，那么就应该好好思考画面的结构，以及最能表现和强化这一想法的画面效果。如果我们要表达的是动感，那么就应该让曲线和斜线来主导画面；如果我们想构建一种有凝聚力的绘画对象，那么就要把物体放在一起聚成一个比较大的核心；反之，如果我们想要一种更为开放的、向外扩展的绘画对象，那么就应该把物体放在画面的外围，使其远离画面核心或中间的位置。

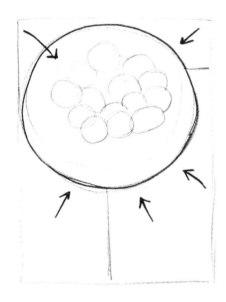

要想构造紧凑且有凝聚力的画面，你只需把主要的元素集中在画面的一小块空间里即可。

要想加强构图的表现力，则应让这些元素远离画面的中心，把它们放在画面的一端或者画面上方。这种不平衡对观赏者来说很有吸引力。

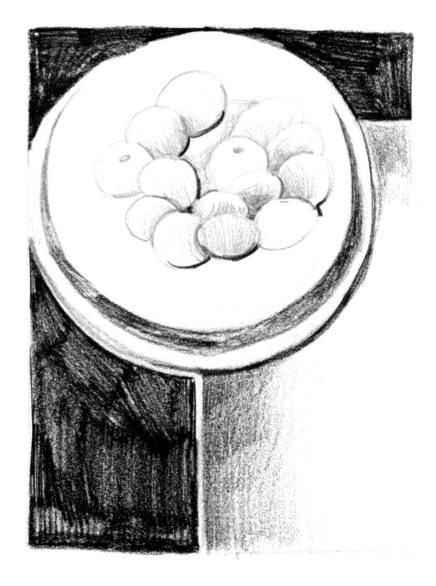

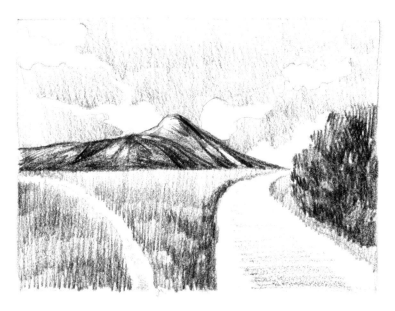

曲线能在任何构图中营造出动感。在风景画中，曲线有助于引导观赏者的视线。

曲线穿过平坦的空间，分割了画面。道路促使观赏者的视线深入风景，最终越过地平线。

如果用向边界延伸的引导线来构图，画面就会在观赏者面前徐徐展开。

小贴士

在开始绘画之前，你需要先研究绘画对象，并分析应加强哪些线条来呈现更有趣的画面效果。

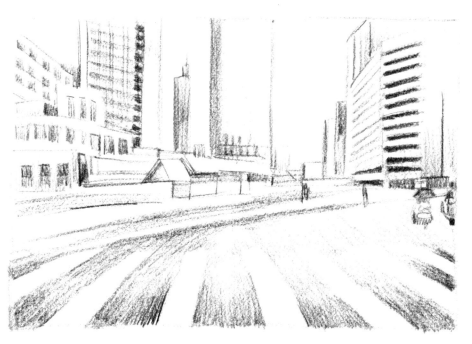

向外扩展的画面一般都有比较广阔的空间，因此非常适合用于对城市场景的描绘。在城市场景中，视角往往非常重要。

变换视角

在欣赏一幅画中的风景时，比如绿树、高楼、动物、人物等，我们的视野取决于画家面对真实的绘画对象时所采取的视角。但作为画家，在开始绘画之前，你必须在绘画对象的周围走动，寻找最能表现其形状、体积和视觉重量多样性的视角。如果你想知道视野是如何随着视角的移动而改变的，那么最好的方式就是学着画桌上的静物，并尝试像下面的练习一样从不同的角度观察它们。

当绘画对象处在与眼睛齐平的位置时，我们表现静物的方式会更简单、更平铺直叙。前面的物体常常会遮住后面的物体，且前后的物体之间没有视觉空间。

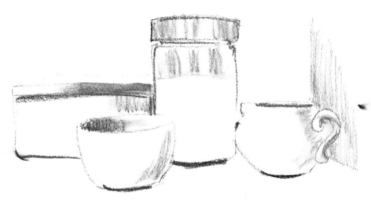

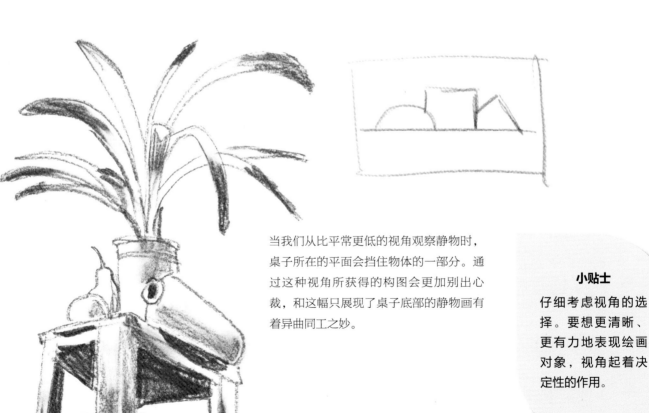

当我们从比平常更低的视角观察静物时，桌子所在的平面会挡住物体的一部分。通过这种视角所获得的构图会更加别出心裁，和这幅只展现了桌子底部的静物画有着异曲同工之妙。

小贴士

仔细考虑视角的选择。要想更清晰、更有力地表现绘画对象，视角起着决定性的作用。

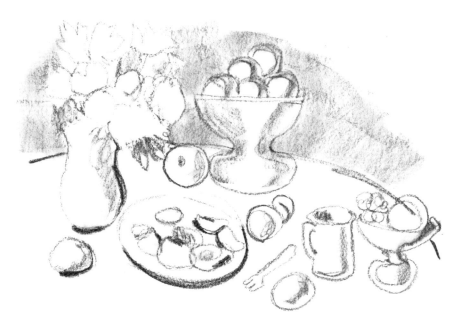

从较高的视角观察同一个绘画对象时，其中的物体会看起来较为分散，从而突出各物体间的空间。

当代有很多画家偏爱近乎竖直的俯视视角。在这种视角下，物体之间几乎没有交叠的可能，因此这种视角非常清晰，但同时也有着表现力不足的问题。这种视角在广告中很常见。

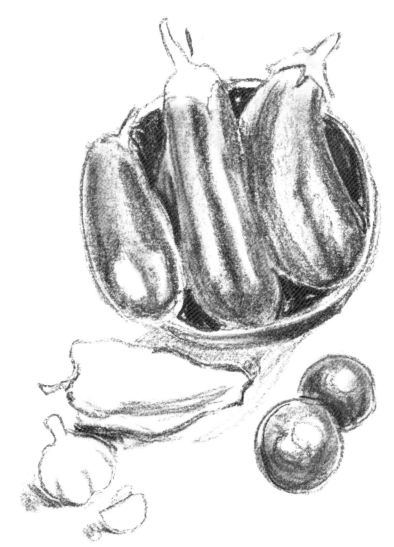

负空间构图

如果我们只画出绘画对象周围空间的形状，那么在不经意间，我们其实就已经画出了对象本身。这种方法解决了构图中的一个问题：空间和物体的统一，使得两者在取景框内具有同等的重要性。负空间构图的关键在于，让观赏者把绘画对象的形状和其周围的空间联系起来，尝试看出负空间的形状，也就是进行空间与物体的反转。在负空间构图中，物体的边界不再是由线条界定，而是通过和环境的对比形成的。

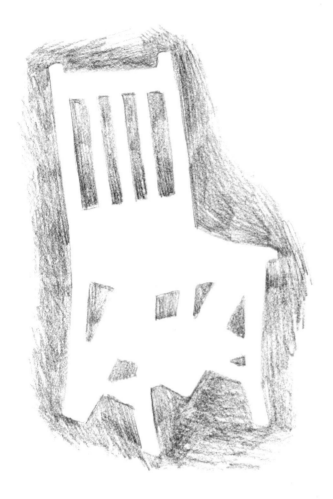

为了理解物体周围空间的重要性，我们试着做一个简单的练习。轻轻地涂满围绕着椅子的空间，以此表现出椅子的形状。

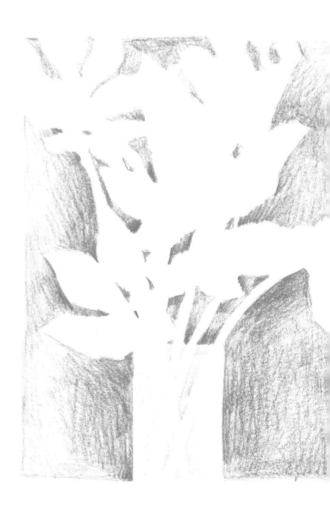

离物体较近的空间涂得深一些，较远的空间涂得浅一些，以加强负空间的效果。

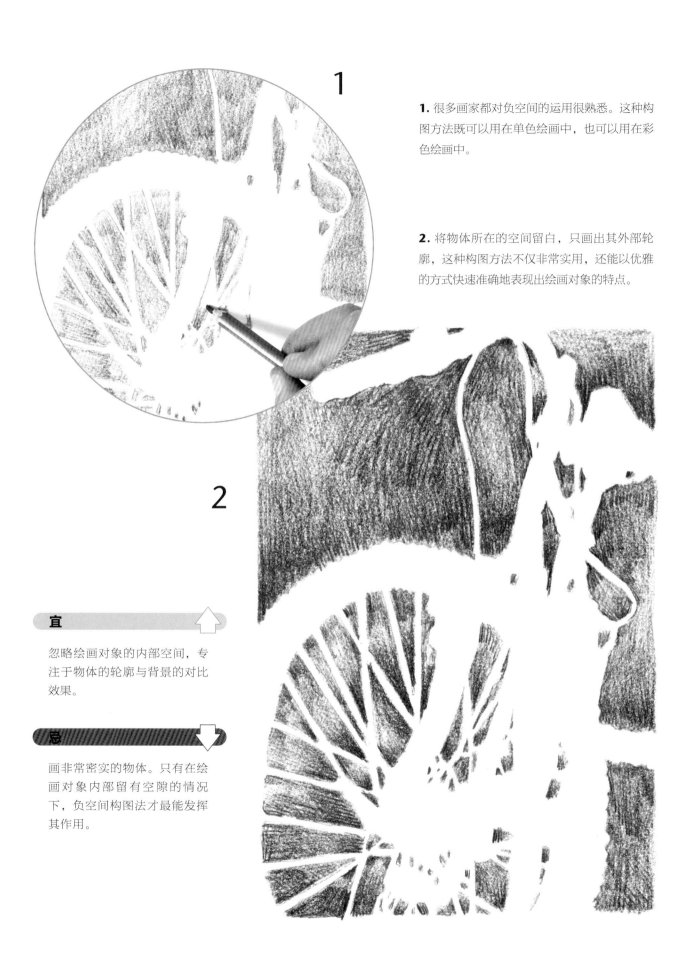

1. 很多画家都对负空间的运用很熟悉。这种构图方法既可以用在单色绘画中，也可以用在彩色绘画中。

2. 将物体所在的空间留白，只画出其外部轮廓，这种构图方法不仅非常实用，还能以优雅的方式快速准确地表现出绘画对象的特点。

宜

忽略绘画对象的内部空间，专注于物体的轮廓与背景的对比效果。

忌

画非常密实的物体。只有在绘画对象内部留有空隙的情况下，负空间构图法才最能发挥其作用。

多数构图原则都认为静态的东西是很无聊的。单一的物体会让画面看起来很空旷，两个物体又太过平衡。但是当我们将三五静物组合在一起时，画面就会变得更有动感、更完整。奇数原则强调的是，从视觉效果层面来说，奇数个元素比偶数个元素更有吸引力。这是因为在奇数原则下，总会有一个打破均势的元素，从而避免了元素间的对立。

画面中有三个物体时，我们就可以对物体进行排列，甚至可以利用物体清晰度会随距离发生改变这一特点，进一步表现物体的空间感。

奇数原则

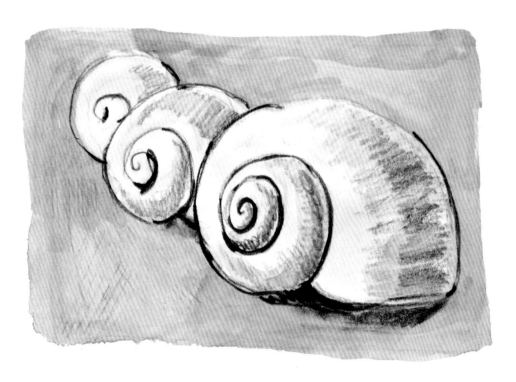

三个元素同时出现时，它们就会自动变成一个整体。当画面中有三个及以上的元素时，画面所突出的就不是各个元素，而是元素组成的整体。

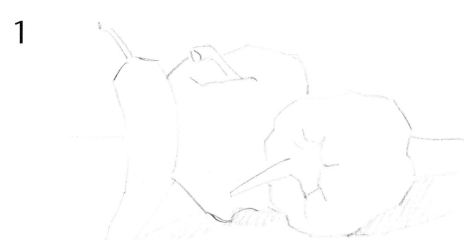

1. 这一构图基于奇数原则，从而保持了整体的统一性。物体按照重要性排列，较大的物体往往放在后面。

宜

忌

从包含三个物体的简单构图开始，尝试改变每个物体的位置。

将大小差异过大的物体组合在一起。

2. 对元素的选择取决于每个元素吸引力的大小。在这幅画中，为了平衡画面左侧并营造出画面的张力，我们在苹果旁放了一个辣椒。

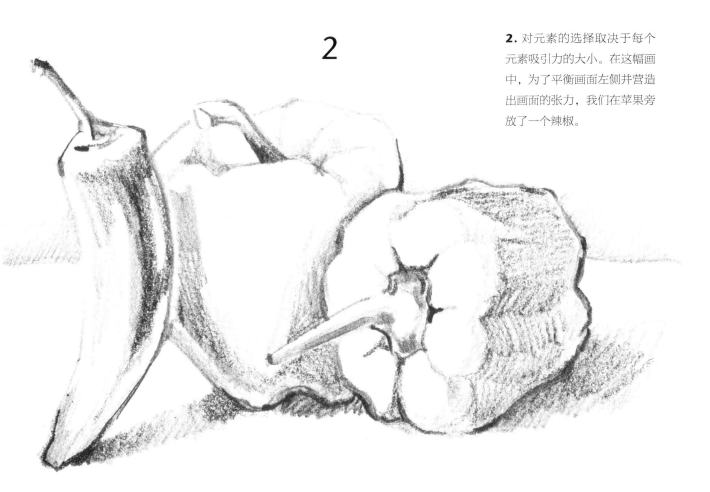

画面的节奏感

有节奏感的线条分布可以用来构图，并让我们感受到一幅画的脉动。要想营造出画面的节奏感，我们需要合理调整各个元素的位置、颜色、大小和质地。节奏感并非遥不可及的概念，自然界和我们的生活中充满了节奏感，比如一瓣瓣的雏菊、一束束的羊毛；城市景观中也随处可见，比如那些随距离增大而逐渐缩小的重复元素。组合营造节奏感的元素时，我们可以按一定体积、厚度、高度或颜色的顺序进行排列，这样画面就会富有张力。

同一元素的连续排列可以营造出画面的节奏感。比如，让逐渐缩小的同一元素重复出现，这种效果在使用透视法的画面中非常常见。

如果元素间的距离是递增或递减的，那么画面的节奏感就会更为突出。

节奏感由一系列规则和谐的视觉图形构成，是一种充满活力和动感的画面要素。

小贴士

由于真实物体的节奏感往往不太突出，所以你在构图时要有意识地加强画面的节奏感。

有规律地重复一个元素就可以营造出画面的节奏感。在这个例子中，我们要用棋盘式构图来获得节奏感。

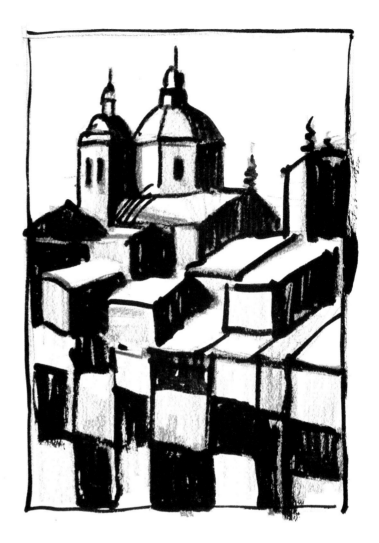

城市场景的光影效果中应用了棋盘式排布，其中的明暗变化加强了画面的动感。

弯曲的或者"Z"字形的线条也是使画面具有动感的常用元素。

城市场景中遍布着可以使用几何形构图的角落，透视法所营造的距离感填补了未画出的部分。

视觉焦点

　　每一幅画都应该有精心选择的视觉焦点（或称为注意力集中点）。这就是画面中各种视觉符号的力量交汇点，也就是观赏者在对画作进行整体观察之前，首先会注意到的地方。因此，视觉焦点是构图的主要元素，画面中的其他元素都必须从属或依附于它。但是，我们该把视觉焦点放在哪里呢？视觉焦点的位置不是随机的，为了取得既动态又稳定的视觉效果，它很少正好位于画面的中心，而是要用三分法一类的构图原则来确定。

A. 视觉焦点能够吸引观赏者的视线，所以我们应该围绕这个点来表现绘画对象。

B. 视觉焦点一般会稍稍偏离画面的中心。确立了焦点之后，我们就可以用炭笔来描绘场景中的主要图形了。

C. 我们应从左到右（左撇子相反）地把画面补充完整，这样可以防止手在摩擦纸面时带上炭笔的粉末。接着用擦笔柔化阴影。

D. 炭棒所提供的色调较为单一，不适合用于处理细节，所以你最好让画面看起来模糊一些。

从画面的整体来看，如果实物、视觉效果与情感的力量很好地结合在了一起，这就说明视觉焦点的选择非常恰当。即使如此，我们也不要忘记让细节部分富有趣味。

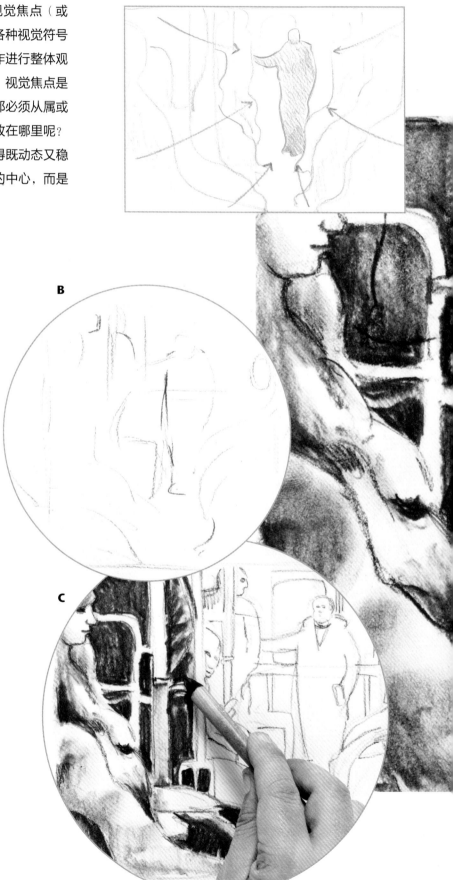

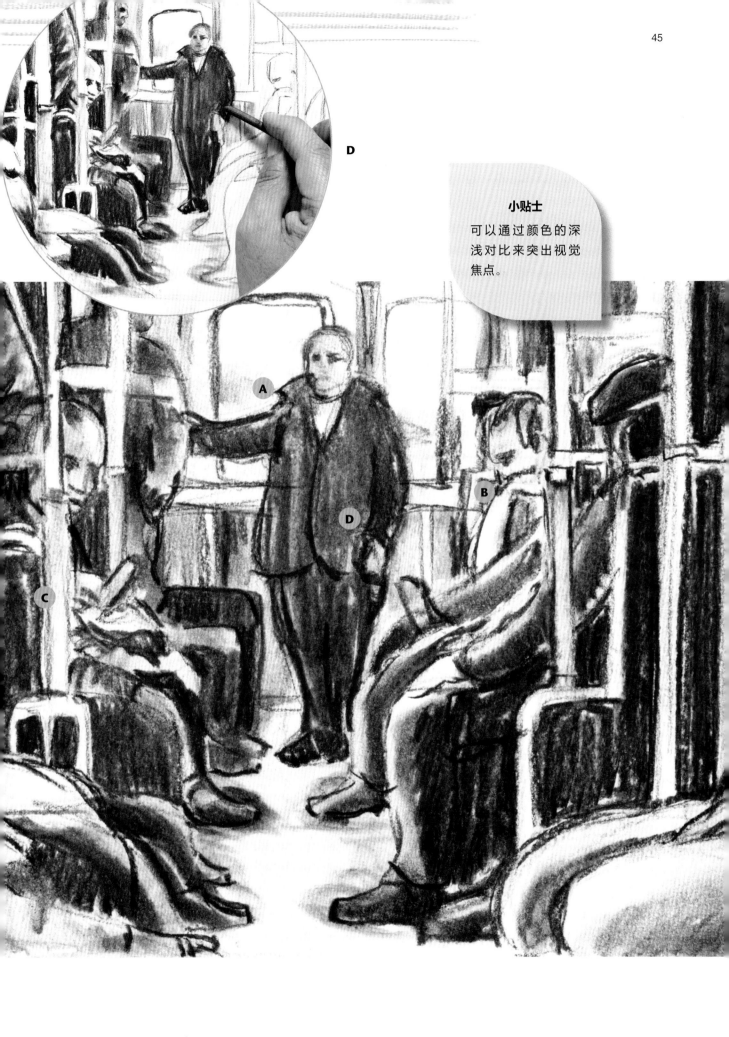

小贴士

可以通过颜色的深浅对比来突出视觉焦点。

黄金分割法

从古希腊初期到现代的整个西方美术史，黄金分割法构图都扮演着决定性的角色。事实上，如果仔细观察身边的事物，你就会发现很多蕴含着黄金分割法的例子，比如建筑、自然界、人体、设计和摄影等。在这一部分，我们会集中介绍黄金分割法，尤其是它与构图相关的方面。首先我们需要理解的是，对完美比例的追求是构造出和谐画面的基础。现在，让我们把它应用到视觉世界中。

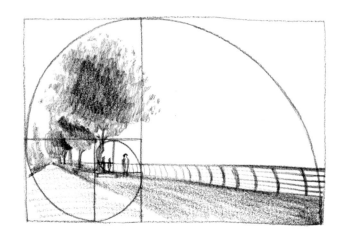

通过简单的几何或代数处理，我们就能得到黄金比例，它可以为任何形式或主题的绘画提供完美的构图。

1

2

1. 首先找到长边约五分之二处，用直线将长方形的纸分为两部分。

2. 接着如图所示，按五分之二的比例继续划分，分得的部分会越来越小。

3

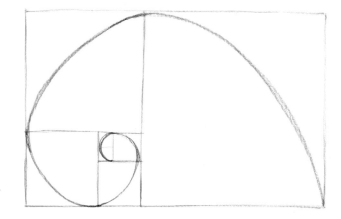

3. 画一条连接所有小方块的线，最后得到的线看起来就像一个螺旋。这种螺旋被称为黄金螺旋，在大自然中十分常见。

1

1. 把人物画在黄金分割线标出的位置。黄金分割比例看起来非常自然，所以根据黄金螺旋进行的构图会令人觉得赏心悦目。

2. 借助黄金分割比例，我们可以更清楚地知道应该把一幅画的主体和地平线放在哪里，以及如何排布其他元素。

小贴士

要敢于打破规则，相信自己原创的构图会比按规则进行的构图更有魅力。当然，打破规则的前提是你要认识和学会运用规则。

2

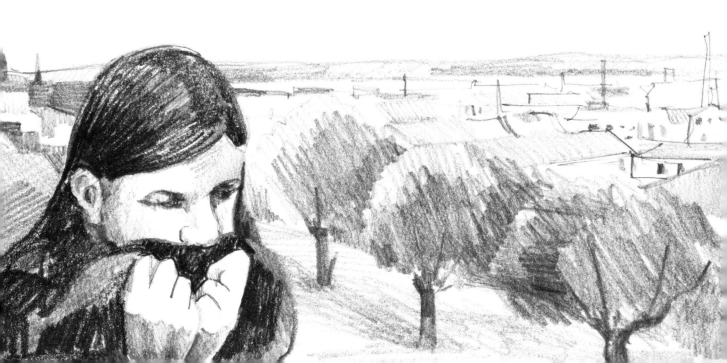

画面引导线

通过画面引导线，视觉焦点得以和构成画面的其他元素进行互动。这些引导线是看不见的，它需要人们根据画面结构和元素排布来推测得出。远、中、近景的层次指出了观赏画面的方向，而画面引导线也受到这些层次的影响。一般来说，引导线从视觉焦点出发，并按照重要性的大小依次经过其他元素。这些线条使画面更有张力，更容易让人注意到元素的内部组合，并使这种组合更为有序，使得画面空间更有动感。

引导线能联结或隔开画面中的各种元素。

这幅河岸风景画有着众多元素，而引导线则让它们之间的层次更为清晰。你对引导线了解得越多，构图的效率也就越高。

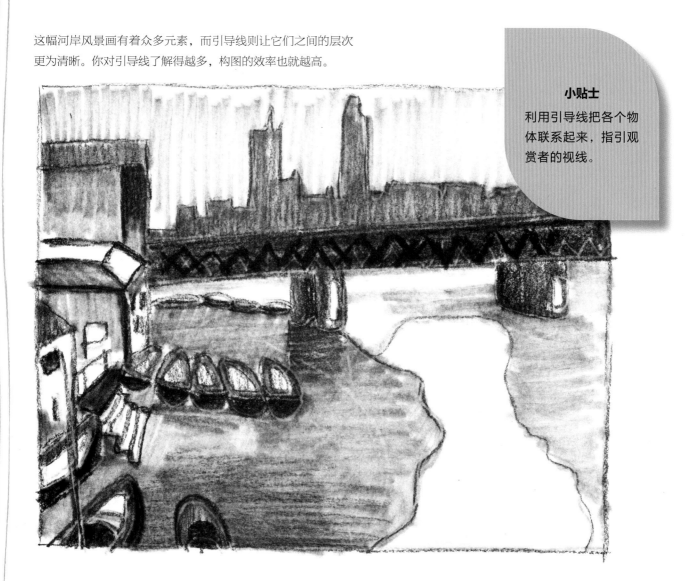

小贴士
利用引导线把各个物体联系起来，指引观赏者的视线。

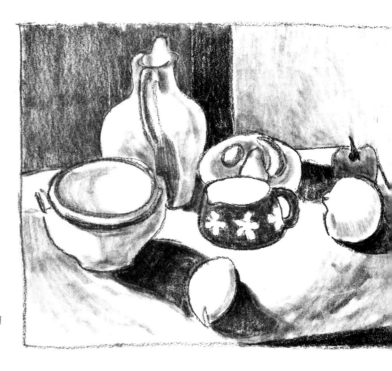

不管绘画对象看上去多么静态，引导线都
会在不同的构图元素之间制造张力。

组成静物画的各个元素并非以孤立的形式呈现，
它们会和临近的元素建立构图上的联系。好的构
图离不开画家的精心规划，从来不是偶然所致。

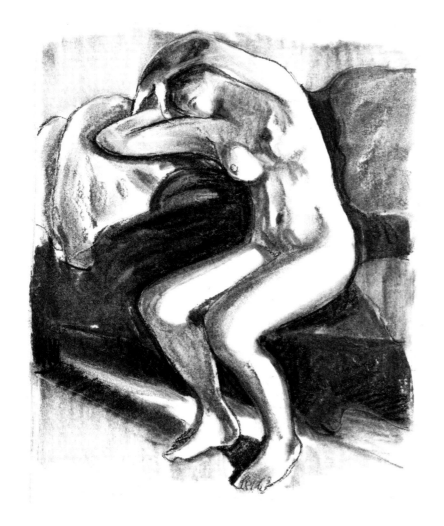

画面引导线在人体画像中最为清晰
可辨，人体的扭转和曲线可以让画
面变得富有张力、饶有生趣。

在这幅炭笔绘制的简单画作中，模特的
四肢向外伸展，突出了这一姿式的动
感，使其呈现出明显的"S"形。

纵向的取景框或肖像画框会给人一种视觉平衡感，以及绘画对象被拉伸了的感觉。这种画面不如横向的画面稳定，但是往往更具动感。

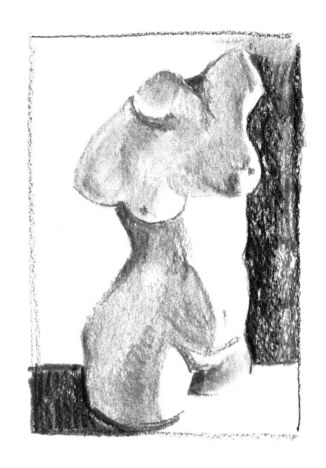

取景框的选择

　　取景框就是用来进行构图的空间，它直接决定了一幅作品是否具有吸引力。根据我们眼前绘画对象的不同，取景框可以是纵向的、横向的、正方形的，甚至是圆形的。肖像或者单个物体最好用纵向取景框处理，而椭圆形取景框则更适合用于深广的全景图，比如风景画。至于圆形取景框，由于很难找到能够完美契合这一形状的绘画对象，所以它的使用频率较低。

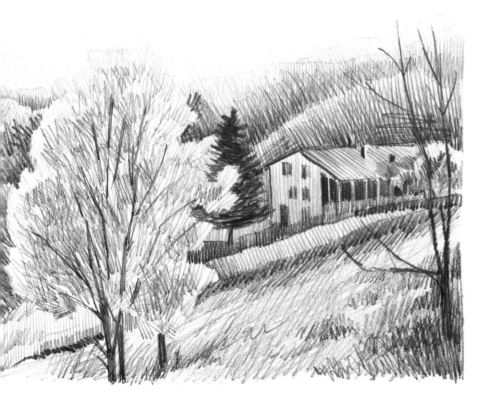

横向的取景框是表现风景广度和深度的最佳选择，能给人一种非常稳定的视觉平衡感。

横向的或者椭圆形的取景框给人以视觉上的稳定感和坚实感，所以它们非常适合用于画静态的绘画对象，比如静物。

小贴士

在决定到底要使用哪种取景框前，你可以先在草稿中分析和尝试不同的选择，以便找到最适合的一种。

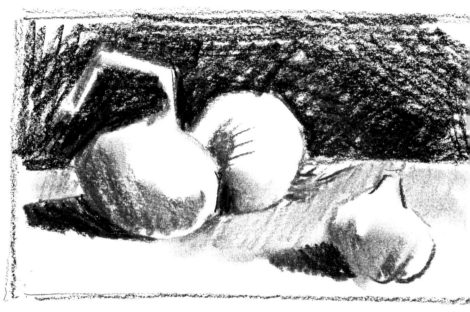

圆形取景框给人一种环形的动感，其中的图形仿佛在浮动。虽然肖像画是一个比较好的选择，但一般很难找到适合这一取景框的其他绘画对象。

风景画中地平线的
高度及位置

　　把地平线当作风景画空间规划的出发点。地平线是构图最基本的内容之一，它能决定风景的空间深度，并对整幅画产生重要影响。最常见的做法是把地平线放在靠近画面中间的地方，比如在画面三分之一或三分之二高处。地平线的高度影响着画面布局和视觉焦点的位置。我们来看看下面的例子。

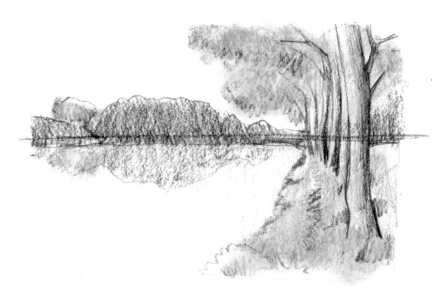

为了避免画面过于对称、呆板和静态，地平线最好不要放在画面正中，放在稍低或稍高的位置都会产生更好的效果。

地平线过低会导致近景占的部分很少，画面因此无法呈现近、中、远景的连续变化。同时，由于紧随其后的天空占了很大空间，它反而成了最重要的部分。

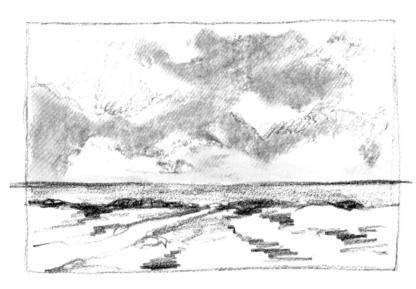

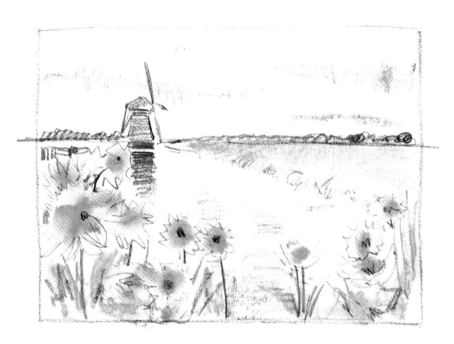

较高的地平线有利于细致表现地形变化和突出近景画面元素。

小贴士

建议多画几幅草图，尝试不同高度的地平线。有些场景适合不同高度的地平线，在这种情况下，你最好多加尝试，从中选择最好的一种。

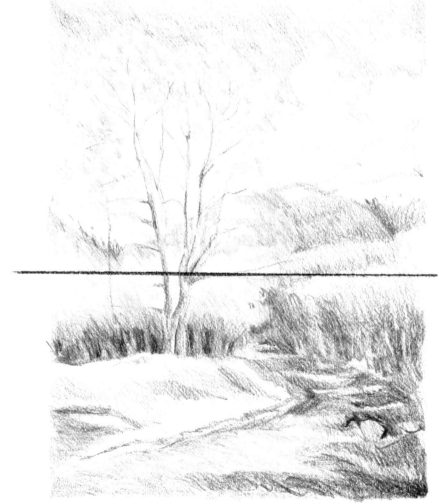

这幅画选用纵向的取景框，地平线略低于画面的二分之一处。对画家来说，不管是地平线以上还是地平线以下的事物，它们都是值得表现的有趣元素。

用洛兰构图法创作风景画

这种构图方法因著名风景画家克洛德·洛兰而广受欢迎。这位法国画家经常在画纸上预先画上网状的几何线，作为自己的构图依据。这个网格很简单，即用长方形画纸的中线和对角线分割画面。这种几何分割方式的好处在于，画家能够根据自己想要的构图和画面深度来规划空间，并以非常和谐的方式排布构成风景的元素。

1

1. 在应用洛兰构图法时，我们首先要画两条交汇于画纸中心的对角线。这样一来，我们就把画面分成了四个部分。

2

2. 接着，连接画纸各边的中点。连线与第一步中的对角线相交，得到五个交点。

3. 这些点和对角线可以对构图起到参考作用。风景画的主要元素需要画在这些点上，而其他诸如树木一类的元素则应稍稍倾斜，以对应画出的对角线。

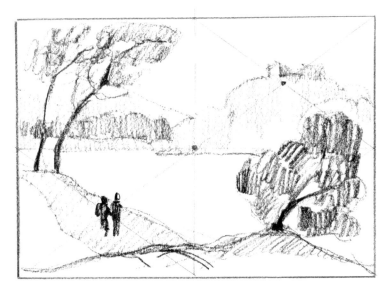

3

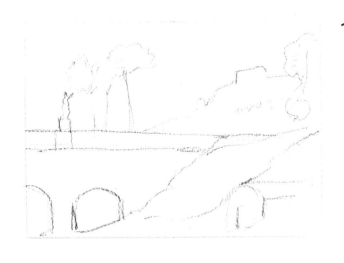

1

1. 这幅风景画也是借助洛兰构图法绘制的。为了最大限度地对应画面结构线，我们对风景做了一些改动。

2. 在蓝色水溶性彩铅画出的线条基础上，我们要继续用蓝色水彩颜料完成画作。

3. 洛兰构图法是通过画面元素的分配来平衡画面的空间感，因此，这种构图方法的内在逻辑是要让画面元素相互依存。

宜 ⬆

如果有必要，你可以移动风景画的某个元素，使其与对角线的交点重合。

忌 ➡

使用不易被橡皮擦掉的线条来画网格。

2

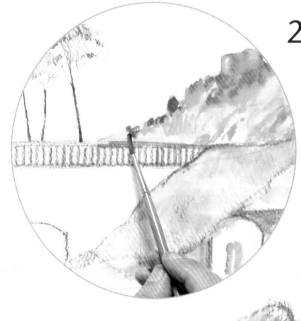

3

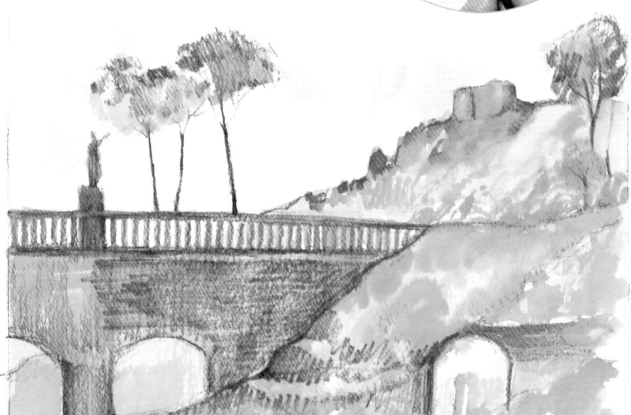

合理分配视觉重量

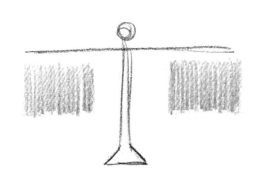

作画时，我们应当在构成绘画对象的不同元素之间寻找平衡，并将元素的大小和其视觉重量联系起来。因此，我们可以通过调节视觉重量的分配来达到画面的平衡。根据视觉平衡的规律，一个离画面中心较远的元素的视觉重量和另一个体积更大却离中心较近的元素的视觉重量相当。运用这一规律就和使用天平一样，你需要把一些元素放在中轴的另一端才能让天平保持平衡。

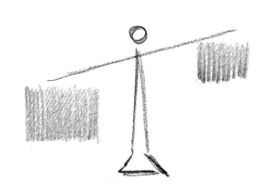

高度、大小相同的两个元素是平衡的。如果二者大小不同，但较大的元素比较小的元素位置更低，那么两者也可以达成平衡。

像使用天平一样，在一幅画的近、中、远景中合理分配视觉重量。把比较大的元素放在取景框中较低的位置，而比较小的元素则放在较高的位置，其视觉重量会随着位置的升高而增加。

图中的建筑面积较小而位置较高，在这种布局
下，建筑正好与近景中面积较大的花朵视重相
当，使得构图处于完美的平衡状态。

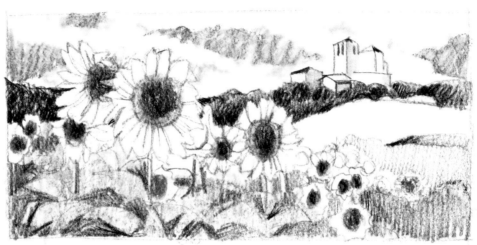

近景中房子的视觉重量较大，但它被远处依次升高的
小房子和教堂平衡了。根据画面元素所处的空间，将
不同大小的元素结合起来，这是合理分配视觉重量并
平衡画面的核心步骤。

小贴士

分配和平衡各个元素
的视觉重量时，你还
可以利用不同的颜色
和质地。质感强烈的
表面比平滑均匀的表
面更加醒目，其视觉
重量也更大。

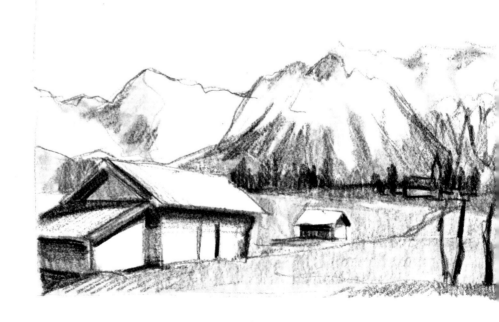

勾勒风景的线条

　　线条不仅可以用于标示绘画对象的形状和轮廓，还是勾勒画面走向的好工具。而这一特点尤其适用于对自然风景的描绘。在一幅画中，如果流畅的长线条占有重要地位，而且这条线旁边没有任何交错的线条，那么这幅画的视觉重量就落在了这条长线的延伸轨迹上。因此，除了首要的视觉焦点，我们还需在长线的轨迹上设置次要的视觉焦点。

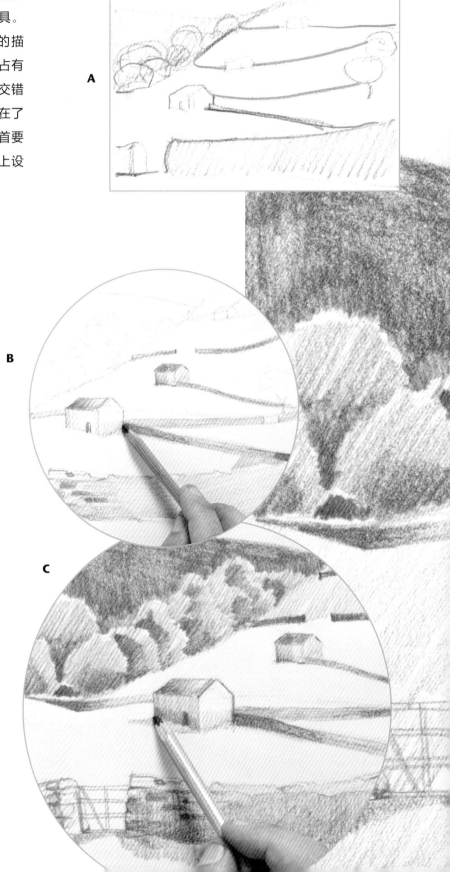

A. "Z"字形的线条从近景一直延伸到风景的最深处。这既能赋予画面节奏感，又可以引导观赏者的视线。

B. 用红色的铅笔重描一遍这条贯穿了不同层次风景的长线，近、中、远景的不同层次塑造了画面的空间感。

C. 画中的阴影是柔和的，由重叠交错的线条构成。这些线条呈现了三四种不同的色调。

D. 贯穿画面的长线正好落在分隔田地和山坡的石墙上。

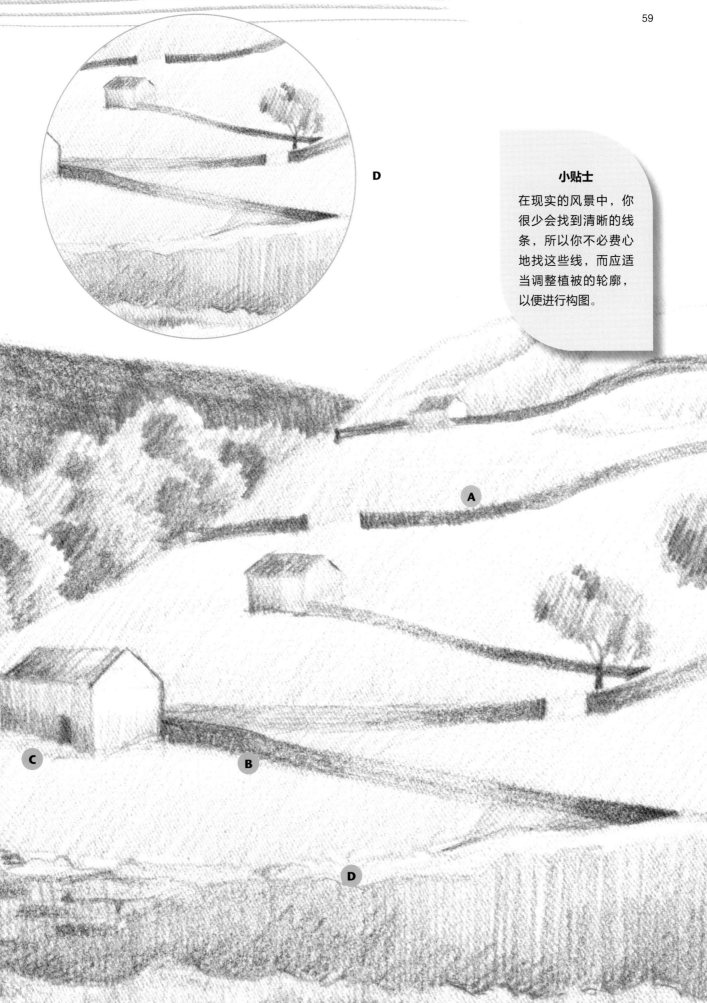

D

A

C

B

D

在自然风景中，地平线的高度和近、中、远景的表现是制造空间感和距离感的关键。但是在描绘城市景观时，这些因素的影响就没那么明显了。在城市里，起主导作用的是由于透视而出现变形的几何图形。在这种情况下，要想有序地排布建筑物，你最好用交叉对角线形成的网格来建立不同位置间的关系。

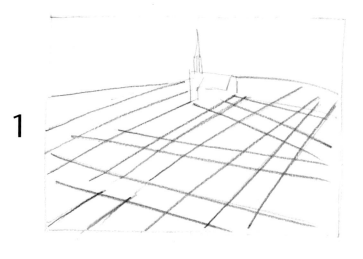

1. 在城市景观中，每一个元素的位置似乎都经过仔细研究，对应着底部的网格。因此，你要先用线条构建网格。

描绘城市景观的交叉线

2

2. 在网格的基础上，画出建筑的几何结构。建筑位置所遵循的网格结构非常美观。

3

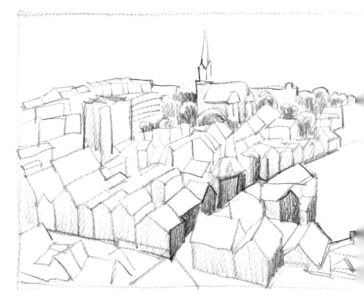

3. 在几何结构的基础上，进一步细化建筑的形状，从而让画面整体更接近于真实的绘画对象。注意，绘画不必和实物完全一致。

1. 在这个例子里，教堂出现在画面的背景里，而在近景中，我们首先描绘的是城市网格线的排布方式。

2. 在网格的基础上，排布房屋，并用透视法画出它们的简图。注意，不能把所有网格填满，要在建筑物之间留出一定的空间。

1

2

3. 在完成的画作中，你看不到之前构图研究的痕迹。然而，正是因为这项看不见的工作，我们才得以画出平衡的画面和美观的城市建筑群。

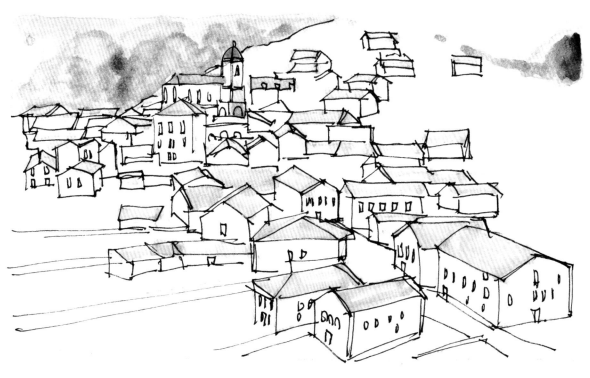

3

宜　　　忌

在用俯瞰的视角表现城市景观时，建议使用网格构图法。

把非常远的景物画进网格线。处理远景时，你只需简单地在背景上叠加建筑群即可。

风格

　　之前我们已经分析了一些视觉语言要素，它们在构图过程中起着决定性的作用。接下来，我们将探讨一些新的组合和排布方式，它们能让画面元素在二维空间中达到特定效果。这些元素可以是聚集的、有序的、不平衡的、动感的或有节奏感的、重复出现的。在这一部分，我们会实际应用到一些构图的基本要素，有些要素用起来非常简单，有些要素则要考虑绘画对象的具体情况。在绝大多数情况下，一幅画的创作就意味着去决定作品要呈现的效果。因此，我们必须清楚地知道达到每一种效果所需的构图方式。

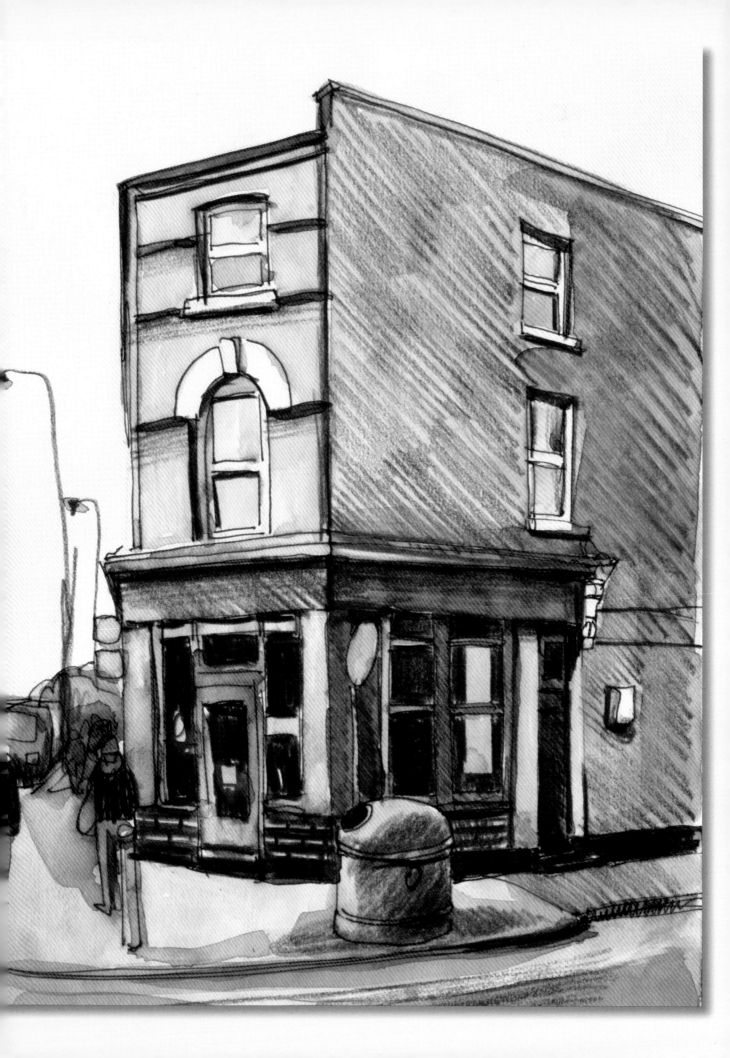

第一步：
观察与识别

想要更好地理解构图，就要从比较简单的物体画起。作画时，调整物体的位置，观察不同位置对画面的整体效果有何影响，并分析线条在不同视角中的分布方式。在接下来的练习中，我们将用炭笔和色粉笔来画几串形状不同的香蕉，学习如何识别对画作起到决定性影响的线条。

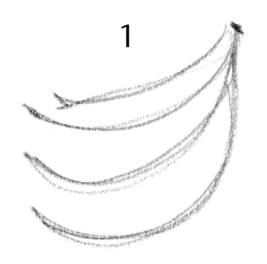

1. 把第一组香蕉的形状概括为四条主线，这些线条在其末端联结交汇。

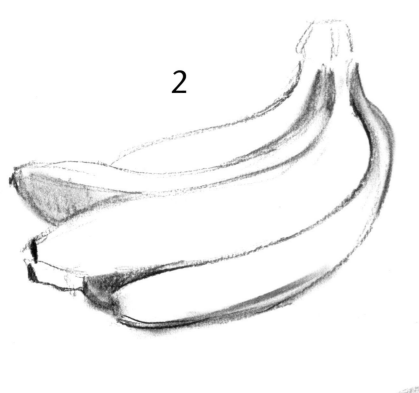

2. 用炭笔画出草图。图中的其他线条不如主线那么明显，但它们可以让画面整体更稳定。

3. 结合使用不同深浅的绿色和黄色色粉笔，使画面色彩更接近实物。通过叠加不同的颜色可以产生渐变的效果。

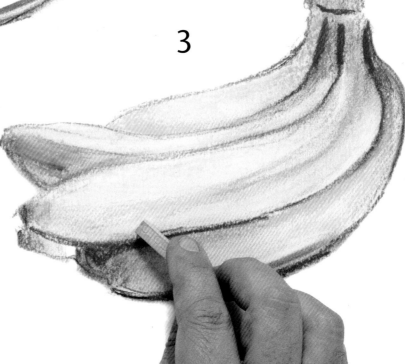

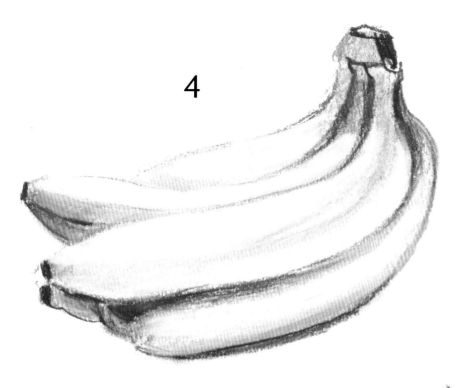

4. 在亮部涂上一些白色色粉，再用指肚轻轻涂抹，使色彩变得更柔和，表现出水果的质地。

1. 在这个图例可以发现，视角稍有变动就会改变整个画面结构。

小贴士

在开始绘画之前，要先学会识别各元素的结构线，然后从简单的元素画起。

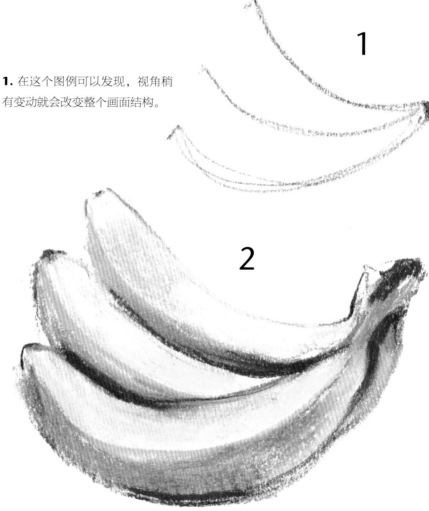

2. 在这幅画中，香蕉的曲线更明晰，其展现的图形比第一幅画更为动态。

交叉线

前两幅画都以比较单一的结构线为基础，由呈扇形展开的几条曲线组成。如果我们把线交叉起来，会发生什么呢？画面会变得更有张力、更有趣，并且不会像前面那么紧凑。接下来，让我们看看交叉线的效果。

1. 这幅草图传达了绘画的意图。这些曲线中的一条改变了方向，并和另一条曲线相交。

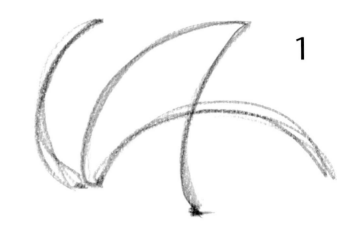

2. 这是完整的草图。其中一根香蕉与其余的香蕉方向不同，这让画面变得出乎意料，更为突出也更有深度。

最好把色粉棒切成小块，长度约为两厘米。这样，当你拖动色粉棒斜面绘画时，可以更好地把控色块的大小。

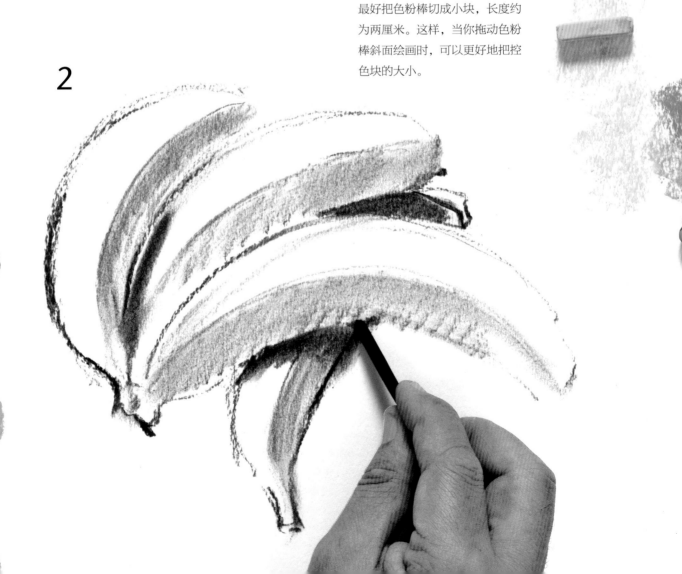

3. 在炭笔画出的草图上，用黄绿两色的小块色粉棒上色，处理香蕉的暗部。

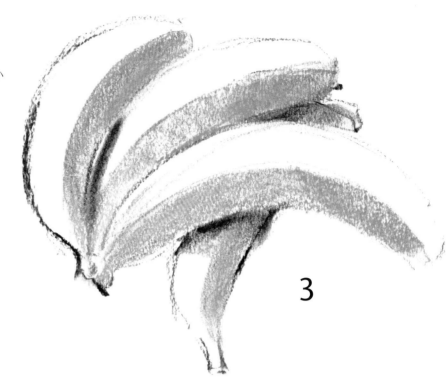

3

宜 ⬆

少用几种颜色的色粉棒。我们只需使用深浅不同的两种黄色和两种绿色，并在最暗的区域用烧赭色阴影突出这些颜色。

忌 ⬇

使用擦笔。最好用手指来擦淡颜色，但不要按压，以防粉末结块。

4. 在香蕉较亮的那半边涂上黄色和绿色，接着在绿色部分涂上一些白色。最后，在阴影区域涂上烧赭。

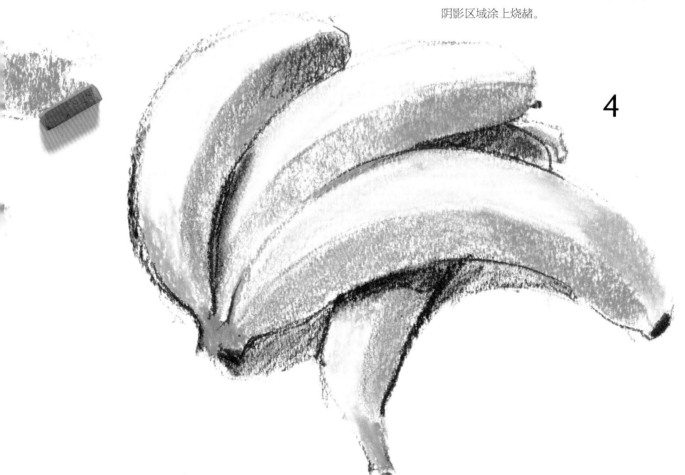

4

横构图，即更多地在水平方向上而不是在垂直方向上摆放和排列元素。横构图是一种几何构图，画面中的图形或图形组沿着某一水平方向依次排列。在这种构图方式中，相同的元素会进行有规律的重复。为了避免过分对称，我们会调整一些物体的位置，并加入一些曲线来使画面整体更为有趣。接下来的练习就是一个很好的例子。

1

1. 绘画对象是一组在水平方向上摆放的水果，这样就构成了横构图。通过把画面元素放在不同的高度或行列中，我们可以研究画面的多种可能性。

横构图

2. 尝试不同的可能性后，将水果排布在一条弧度很小的曲线上。元素整体上应排布得紧凑一些，不要过于分散。

2

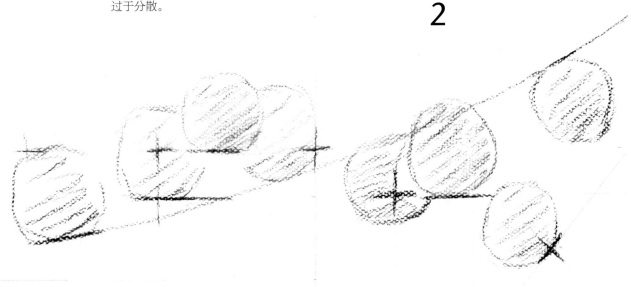

3

3. 现在，对炭笔草图进行简单的加工。用红色和黑色的色粉棒为水果上色，清晰地突显出来自右侧的光线。

4. 最后，画出水果投射的阴影（这是诠释画面空间和深度的关键），刻画桌子的边缘和黑色的背景，突出画面中间的亮部，加强横构图的效果。

宜 ⬆

先画简单的元素。这幅画的吸引力集中体现在元素的正确排布上。

忌 ⬇

在画中出现任何形式的对称。各元素应处于不同的高度。

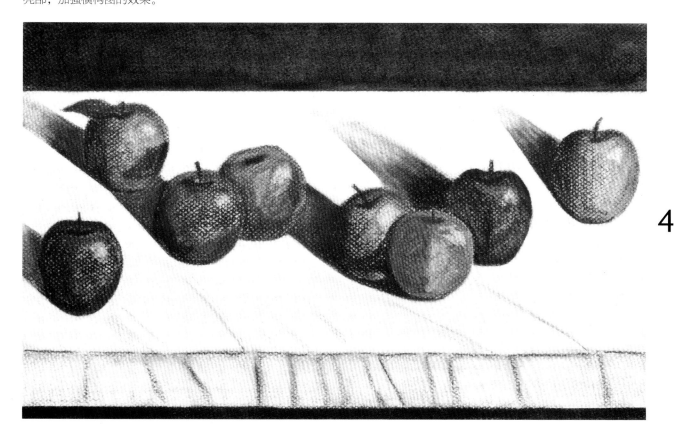

4

对角线的效果

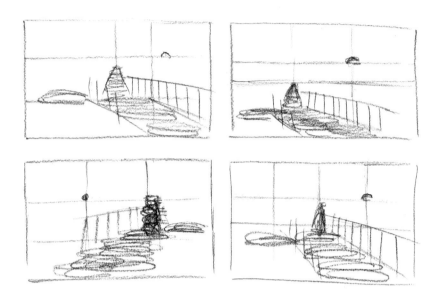

线条在画面中扮演着非常重要的角色，给予画面动感和活力。如果你能在构图时正确地使用对角线，那么这幅画就会更有深度和新意。在下面的练习中，我们用一条对角线将方形的画面分成两个三角形，从而打破对称。接着我们要画上主要的元素。该元素在对角线上延伸，经过这样的布置，画面变得更有动感了。

1. 使用对角线的优点在于，你可以很好地打破从水平或垂直视角进行观察的习惯。在这里，对角线构图表现的是一个湖边的小码头。用炭笔来打草稿，以便于确定最终的构图。

2. 对角线不仅可以营造非常强的视觉张力，还会产生非常有趣的透视。据说，绘图员经常使用对角线构图。

明确视觉焦点的位置。一般来说，视觉焦点处于画面的对角线上。

过于牵强的对角线构图。这样会让画面变得不稳定且难以定向。

3. 炭笔草图只能起到引导作用，最终的画作还需用彩铅完成。用蓝色彩铅画出逆光的人物背影，也就是画面的焦点。接着，把码头的线条画得更细致一些。

4. 用黑色的彩铅画出阴影。你会发现透视的效果非常清晰，这就是对角线的作用。

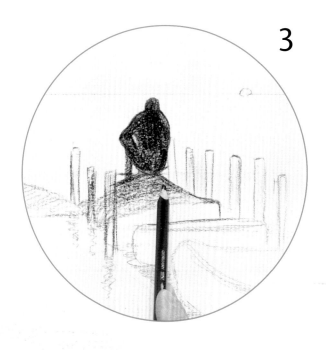

3

4

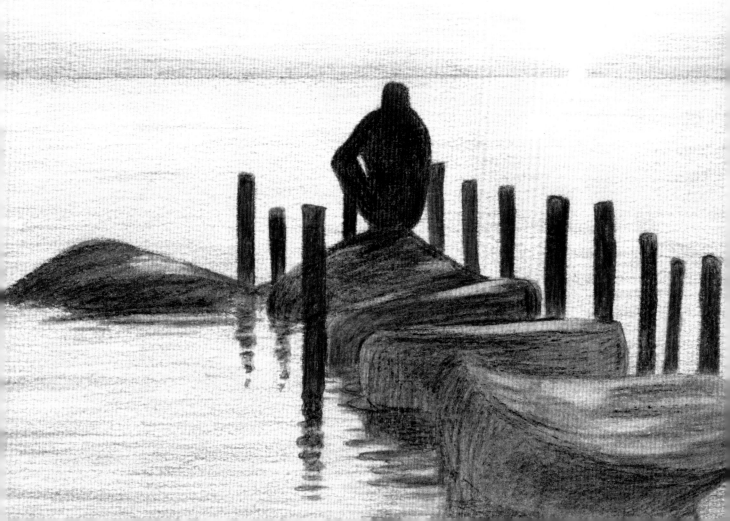

用重复图案构图

　　用重复的图案营造画面的节奏感是一种非常有效的构图方法。人类看到重复的图案时，大脑会产生一种特别的愉悦感。重复图案的装饰性很强，它既能营造节奏感又能加强画面的表现力。我们的生活中充满了重复的图案，比如建筑物的表面、花朵的形状、地毯的纹理、云朵、谷物等，这些都可以作为我们的绘画对象。生活中的每一个元素都有着独特的质地，有些元素可能是基于某一个图案进行重复的，而这一图案就是我们要去发现的东西。

A. 这里的绘画对象是一朵花，它几乎占据了整张画纸。仅仅运用画面的节奏感和图案的重复，我们就完成了这一近乎抽象的辐射状构图。

B. 我们用深紫色给花瓣画上阴影，注意要从花的中心开始向外画。上色之后，这朵花的质地感和表面的凹凸就立即展露出来了。

C. 越到外围，花瓣就越大，因此我们也就越容易展现出颜色的渐变。在深紫色花瓣上，再涂上一点生赭色以作补充。

D. 在每一片花瓣的内部重复画阴影的步骤，花瓣的外缘则留白。这样，我们就完成了对重复图案的绘制。

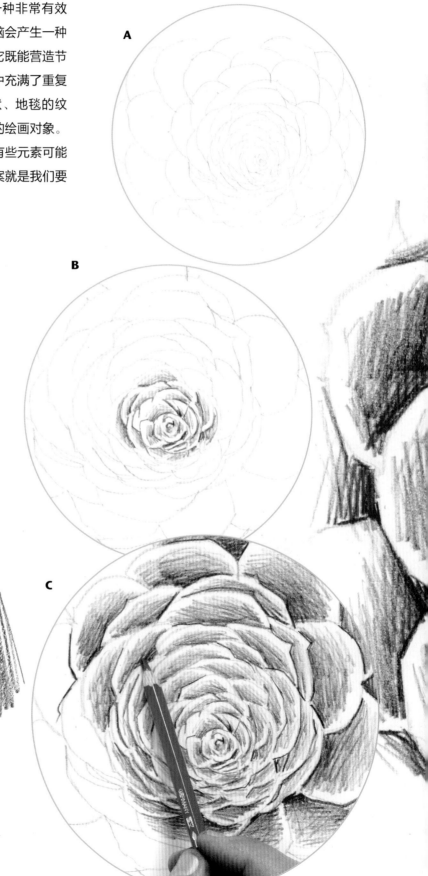

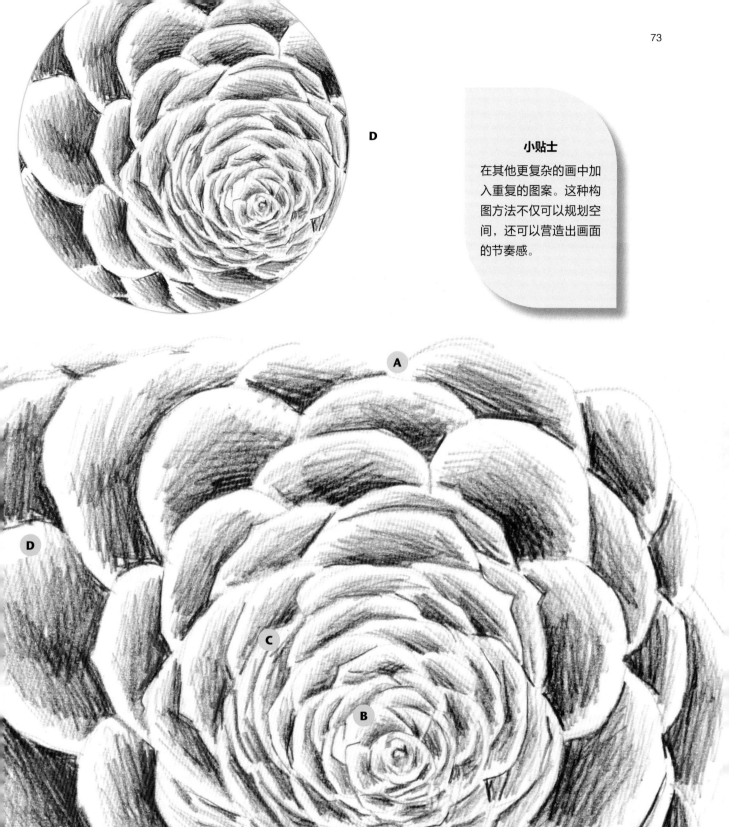

小贴士
在其他更复杂的画中加入重复的图案。这种构图方法不仅可以规划空间，还可以营造出画面的节奏感。

　　静物画（或"静止的自然"）是使用复杂构图频率最高的绘画主题。如果我们在画室中准备静物画的绘画对象，那么就可以很好地掌控它的各个方面，如光线、元素的增删、放置的位置等。同时，就像真正的画家那样，我们也不能忘记视觉重量的平衡和基于几何图形的构图。下述练习的目标是要完成一幅不对称的静物画，并且以非均衡的方式，在画面的横轴或纵轴周围分布画面元素。接下来，我们要用彩铅来画这幅画。

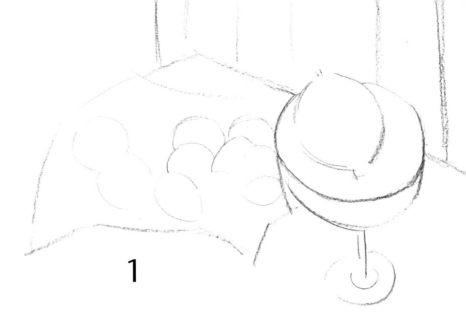

1. 首先，决定基本事项，比如主要绘画对象，也就是高脚水果杯，它应该放在哪里。通过不对称的构图方式，各个画面元素间的视觉重量达到了平衡。

彩铅绘制的不对称静物画

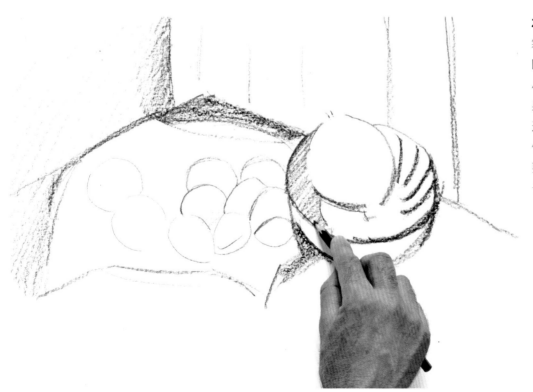

2. 高脚水果杯是统筹构图全局的中心，因此我们要把其他较小的元素放在高脚水果杯左边的圆盘中。这样一来，这些元素仍然在画面中起着重要的作用，但又不至于喧宾夺主。

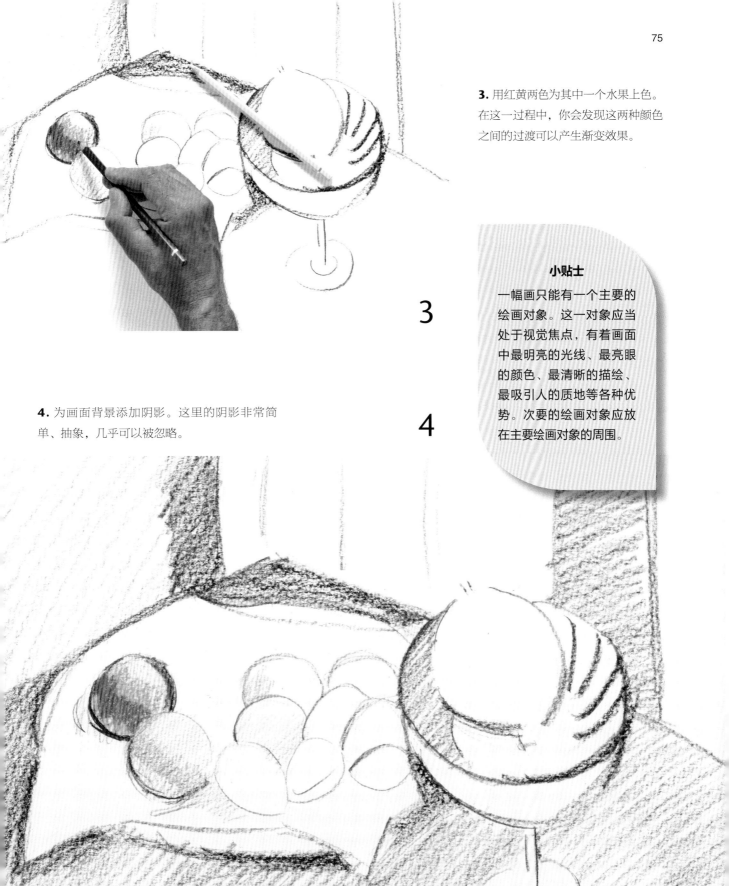

3. 用红黄两色为其中一个水果上色。在这一过程中，你会发现这两种颜色之间的过渡可以产生渐变效果。

3

4

4. 为画面背景添加阴影。这里的阴影非常简单、抽象，几乎可以被忽略。

小贴士

一幅画只能有一个主要的绘画对象。这一对象应当处于视觉焦点，有着画面中最明亮的光线、最亮眼的颜色、最清晰的描绘、最吸引人的质地等各种优势。次要的绘画对象应放在主要绘画对象的周围。

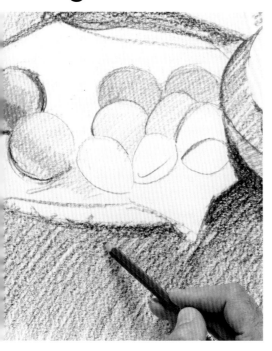

上色

在静物画中，空间不再显得那么重要，但是你仍然要塑造出一定的立体感和体积感，不要让画面扁平化。这时，你就需要上色了。如果给水果加上暖色，那么它们就会在偏蓝色的背景中显得尤为鲜明。

5. 为了完整地构筑画面的背景，再用蓝色做一些加工，突出各元素之间的对比。接着在蓝色背景上叠加红色，这样阴影的色调就会呈现些许紫色。

6. 如果想突出静物画中的各个元素，就要使其和蓝色背景之间形成对比。画面中所有的阴影都是渐变的，线条很清晰，但对细节没有过多的描绘。

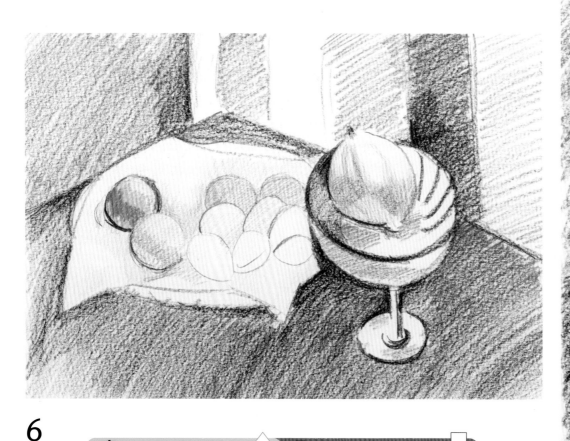

6

宜 ⬆	忌 ⬇
利用不对称构图提供的创作空间，有层次地排布画面元素。	对称构图。虽然对称构图很平衡，但它同时也意味着静止和不自然。

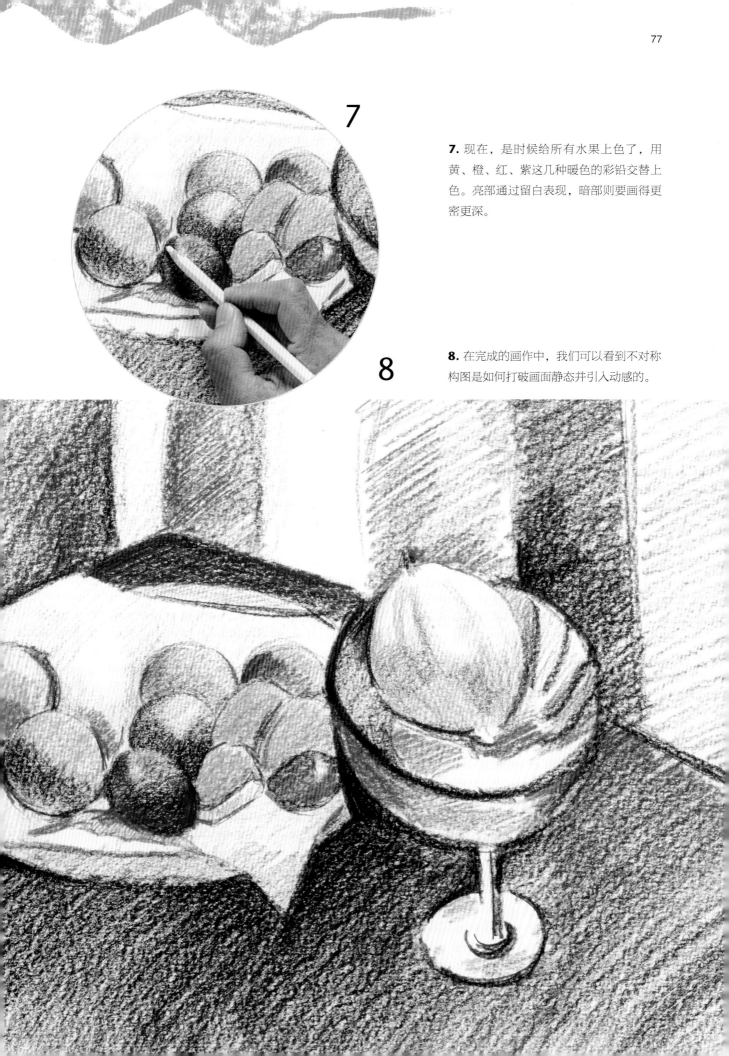

7. 现在，是时候给所有水果上色了，用黄、橙、红、紫这几种暖色的彩铅交替上色。亮部通过留白表现，暗部则要画得更密更深。

8. 在完成的画作中，我们可以看到不对称构图是如何打破画面静态并引入动感的。

用阴影构图

光线和物体落下的阴影都是非常有力的构图要素。提到光线就必然要提及阴影，这两个概念是紧密关联在一起的。将两者结合，它们能成为显著提升构图质量的强大要素。阴影能强化画面要传达的信息，并且为场景的构建和规划提供必要的明暗对比。总而言之，在我们调控画面各区域对观赏者吸引力的大小时，阴影是一个经常被用到的构图要素。

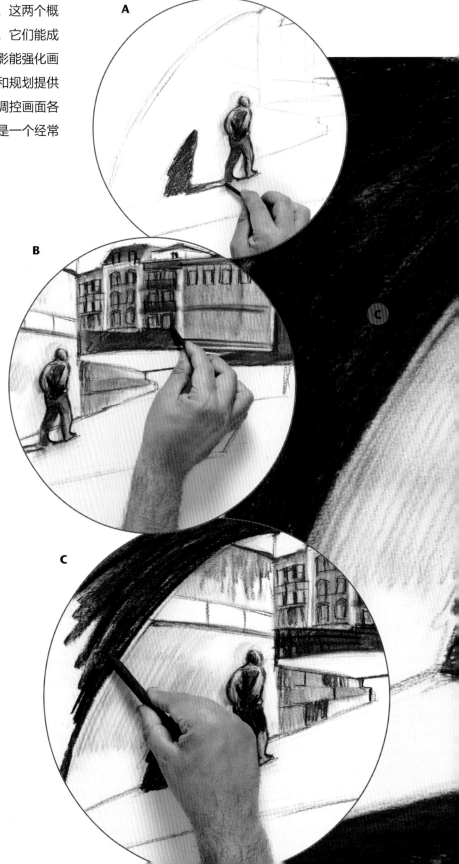

A. 确定空间框架之后，我们要接着处理画面的视觉焦点，也就是这个走在街上的人物。我们要特别突出人物的色调和他的投影。

B. 用细炭棒简单地勾勒出阳台和建筑正面的轮廓，这里不需要画得非常精细。

C. 用更粗的炭棒加深近景中的阴影。涂阴影时需加重线条，以达到接近纯黑的颜色。

D. 如果整个场景光线充足，那么这幅画就很难具有现在的戏剧性和表现力。阴影不仅可以突出最有观赏价值的部分，还能隐去价值不大的细节。

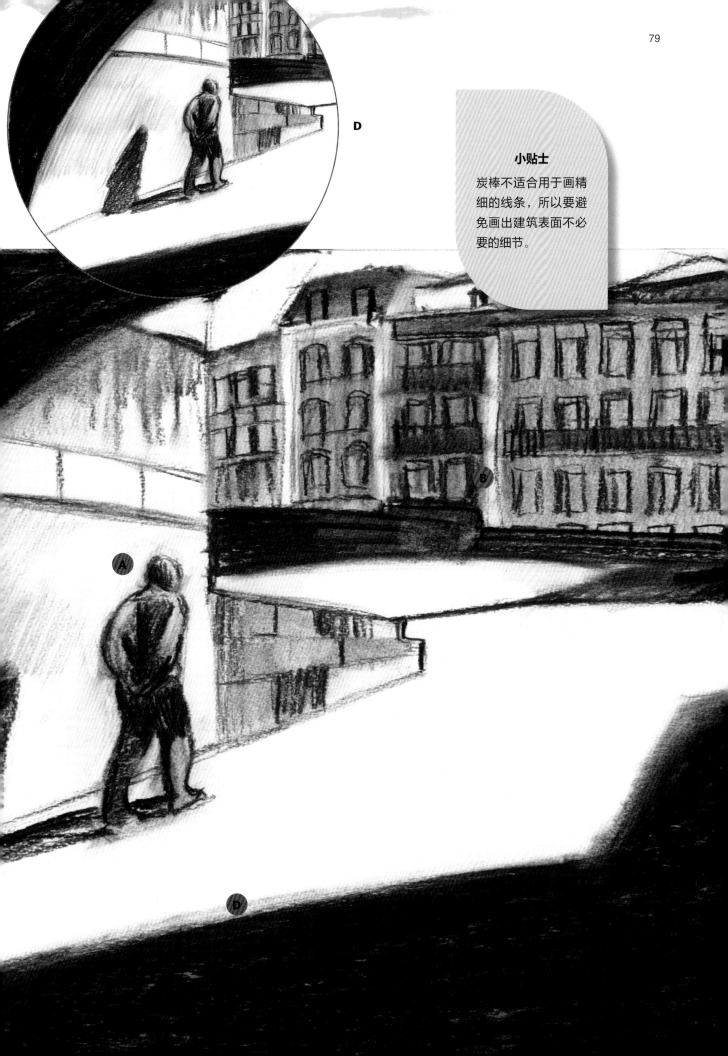

D

小贴士

炭棒不适合用于画精细的线条，所以要避免画出建筑表面不必要的细节。

别出心裁的视角

构图通过画面来表现环境，而改变和调整画面又可以创作富有创意、别出心裁的作品。通过改变视角或取景的位置，画家可以让作品获得出人意料的表现，虽然他使用的视角可能只是象征性的，在现实世界中并不存在。这一练习展示了描绘建筑的新颖视角，凭借这一视角完成的透视图十分工致。

1

1. 根据透视原则添加一组斜线，这些斜线在取景框中交汇于一点。

2

2. 均匀地铺设一层深棕色水彩。接着，用细圆刷加深塔楼、城垛、壁柱等城墙结构的颜色，让它们看起来更为清晰。

3

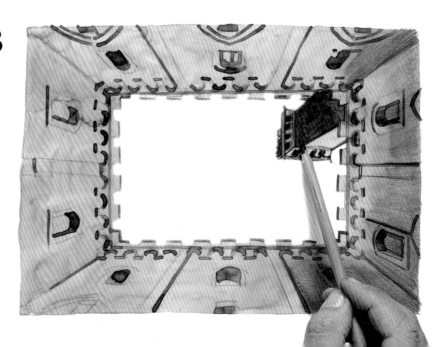

3. 用棕褐色的色粉笔标示出塔楼的边界，并补充一些无法用细圆刷画出的细节。

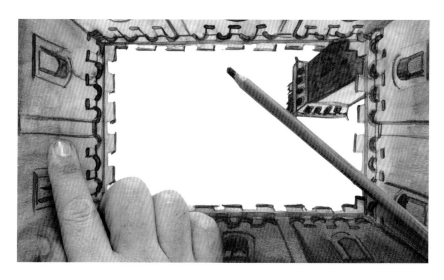

4

4. 继续用色粉笔给城墙画上阴影。用指肚摩擦线条，使颜色晕开，这样就不会留下描线的痕迹了。

5. 水彩的深棕色和色粉笔的棕褐色之间形成了渐变效果，加强了画面的纵深感。毫无疑问，这幅完成后的画作有着令人惊喜的原创性。

宜	忌
用色粉笔细致地处理渐变效果，让光线看起来源于取景框的中心。	在画还没干的时候就用色粉笔作画。

5

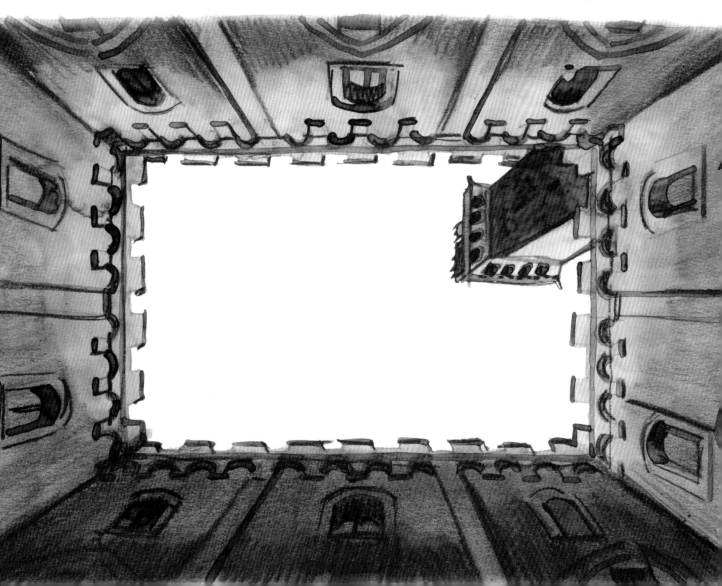

高地平线构图

在画风景画时，该把地平线放在哪里呢？其实，只要我们知道最重要的元素是什么，这个问题就不难回答了。在这一练习中，地平线的高度超过了画面的三分之二，也就是超过了一般风景画中地平线的高度。这种做法让观赏者的视线集中于地平线的下方，即近景。在这一练习中，我们需要用到的工具只有炭棒和可塑橡皮。

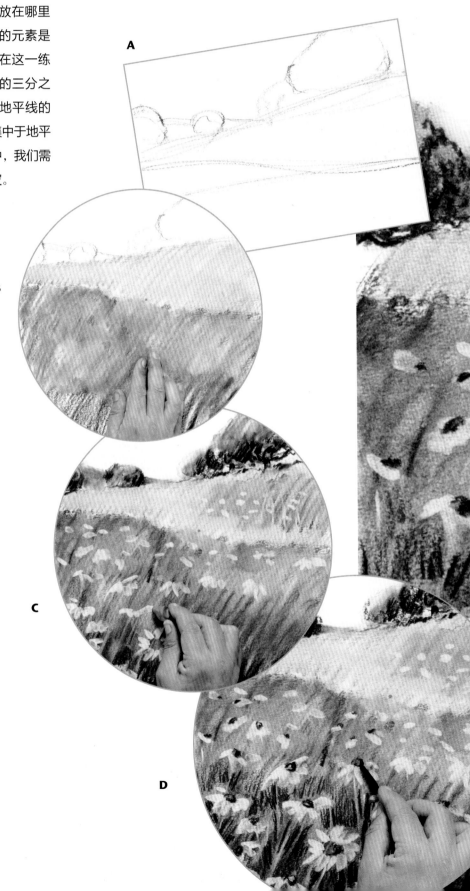

A. 这种比一般情况更高的地平线给了地面更多的画面空间，也使得地面在这幅画中的地位更为重要。

B. 给近景加上明暗效果。先用炭棒画出线条，再用手摩擦线条使其模糊。

C. 用可塑橡皮擦出花朵。最好先在橡皮上搓出一个尖头，这样就能更精细地擦出花瓣的形状。

D. 为花朵点上黑色的圆心，突出背景植被与画面较低部分的对比。观察地面是否还有更具吸引力的元素，在最终完成画作之前，你还可以对地平线进行调整。

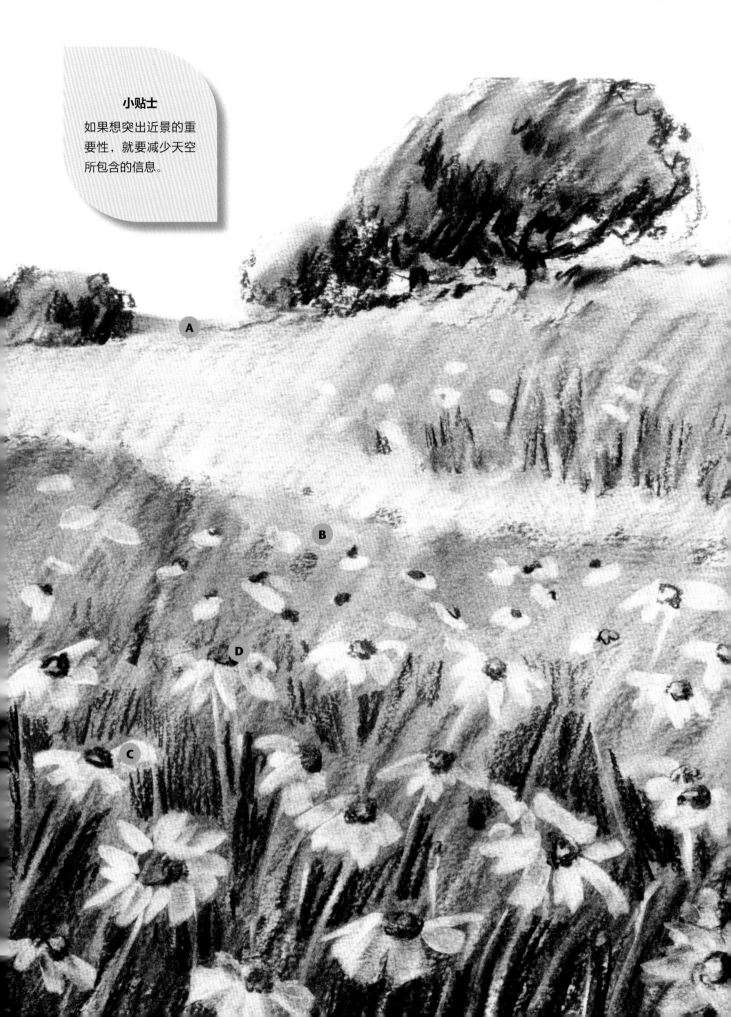

小贴士

如果想突出近景的重要性，就要减少天空所包含的信息。

画中的动态线

在视觉艺术的构图中，当人体的曲线以某种特定的排列方式呈现时，人们会说人体的"姿势很有动感"。这种清晰的动感和极富吸引力的构图源于对曲线的加强，甚至是对人体轮廓的夸张和突出。在这一练习中，我们可以学习如何仅凭几根简单的动态线，创造出如此动态的构图，只需用到红白两色的色粉棒。

将红色色粉棒削尖，就能画出不同深浅和宽度的线条。

1

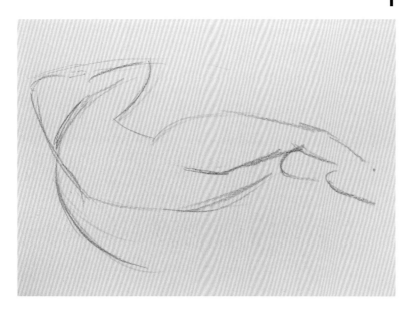

1. 首先，画出定位背部和双腿的线条。这些线条都极具动态，曲线甚至会比模特的真实线条更夸张，这样才能更好地刻画出模特姿势的动感。

2

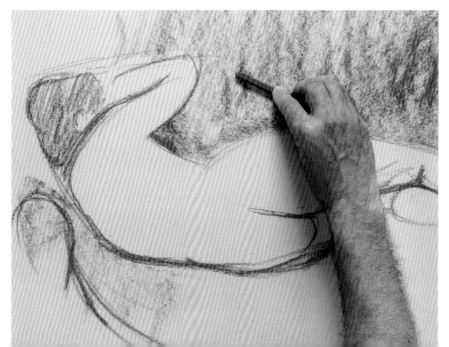

2. 最先画出的几条动态线是勾勒裸体轮廓的基础。用红色色粉棒的侧边画出背景的阴影之后，背景立刻与人体产生了鲜明的对比。

3

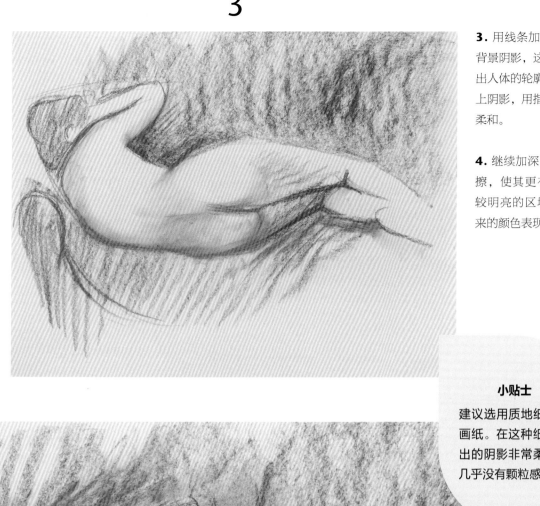

3. 用线条加强第二步中所画的背景阴影，这样可以更好地标示出人体的轮廓。接着，给人体画上阴影，用指肚摩擦，使其变得柔和。

4. 继续加深阴影，再用指肚摩擦，使其更有体积感。至于比较明亮的区域，只需用画纸本来的颜色表现即可。

小贴士
建议选用质地细腻的画纸。在这种纸上画出的阴影非常柔和，几乎没有颗粒感。

4

5

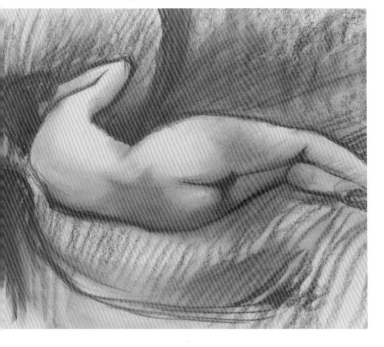

加强明暗对比

在这一阶段，我们主要处理画面的明暗层次。色粉棒画出的线条或色块会互相重叠，直到每一部分都达到各自所需的深度。为了突出人体，我们还需要加深周围背景的颜色，并用白色色粉棒提亮人体。

5. 在加深阴影的过程中，背景的线条越来越密。用手指将色粉晕开，模特所倚靠的沙发的形状就会逐渐浮现。

6. 提高人体上缘的亮度。因此，在用白色色粉棒时，要记得加重下笔力度，使其与背景形成鲜明的对比。

6

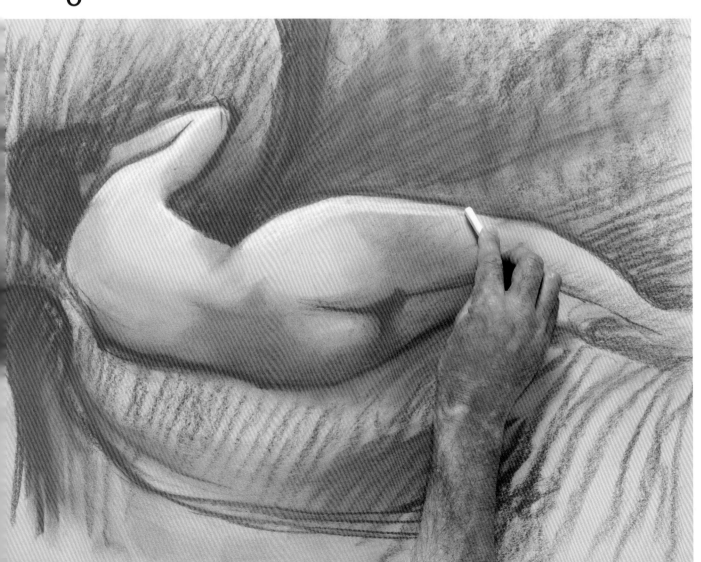

7. 在臀部和背部也加上白色，再用手指涂开，使其融入整体的红色调。最后，画上几条非常重的红色和白色线条，这些线条不需要形成模糊的效果。

7

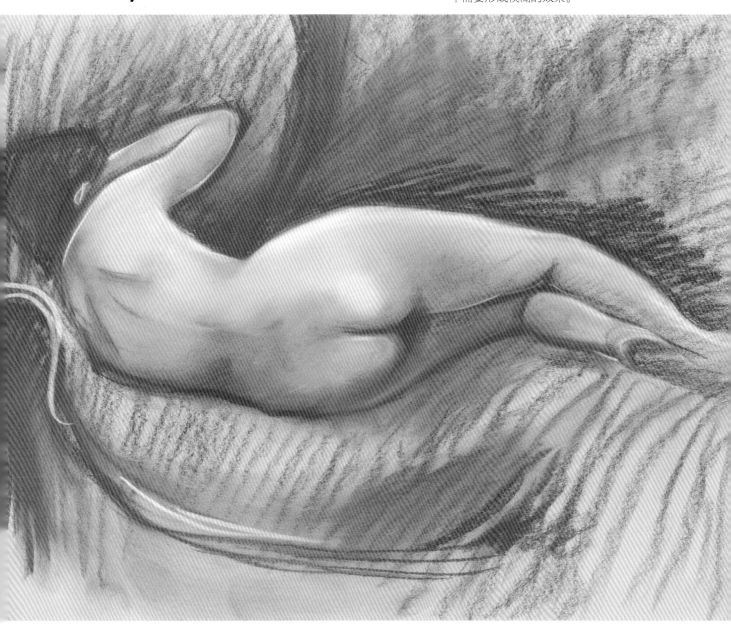

宜

在用手擦白色的线条之前，务必先把手洗净，以防把白色染红。

忌

用特别深的阴影涂满背景。应在较浅的部分保留画纸本身的颜色。

风景画的视觉
重量分配

　　合理分配视觉重量的关键不在于对称，而在于平衡。通过调控元素的颜色、大小和位置等因素，即使是在不对称的构图中，我们也可以达到视觉重量的平衡。要想创作一幅美观的作品，画面视觉重量的平衡非常重要。因此，我们要像天平一样平衡各个元素。具体来说，就是要把体积较大的元素放在近景，把体积较小的元素放在远景。我们将用铅笔进行下面的练习。

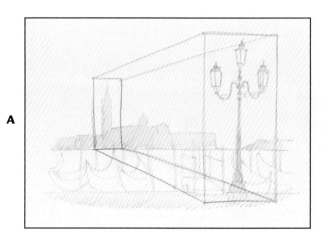

A

A. 观察草图中视觉重量的分配。近景的路灯与背景的塔楼间保持着平衡，相比把塔楼放在近景，把它放在背景可以增大其视觉重量。

B. 先从背景画起。注意，要从左到右画（左撇子相反），避免手沾上铅笔的颜色，进而弄脏画面。

C. 背景的颜色主要是深浅适中的灰色。用更深的灰色来画近景中的小船，加强对比。

D. 让小船旁的水面波浪呈现动态的明暗对比，并用柔和的灰色来描绘更远的景色。在完成的画作中，你可以清楚地看到，只要根据各元素的形状、大小和位置进行合理的排布，画面的视觉重量就能够达到平衡。

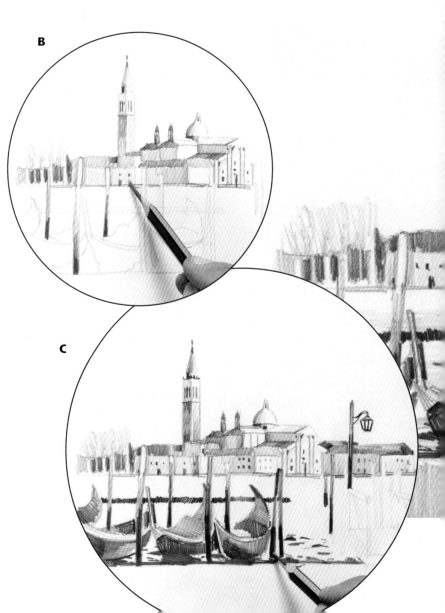

B

C

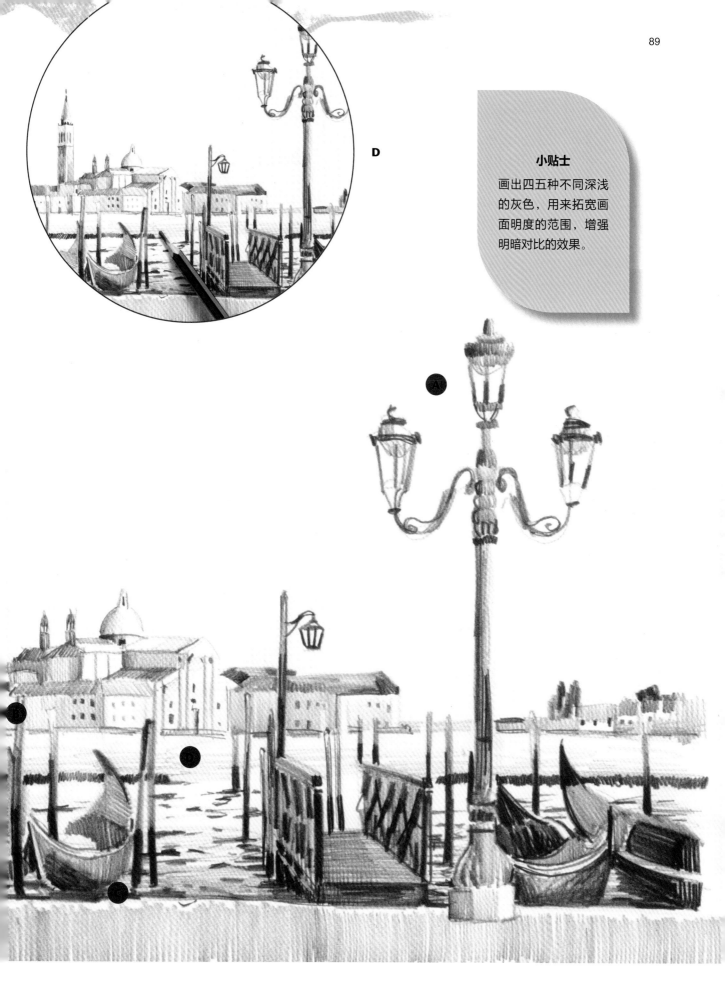

D

小贴士

画出四五种不同深浅
的灰色，用来拓宽画
面明度的范围，增强
明暗对比的效果。

节奏感是一种非常有趣的构图要素，它不仅能让我们产生某种情绪，还能在不经意间引导我们的视线。只要将视觉元素（点、线、面、体）在画面空间中有序地重复，就可以营造出节奏感。在画面中融入重复的元素或节奏感，构图就会更有动感和视觉吸引力。我们来看看下面的铅笔画练习。

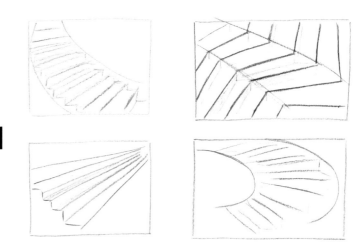

1. 在草稿本上画出各式构图结构，这对确定最终的构图和元素的重复方式很有帮助。

作为构图要素的节奏感

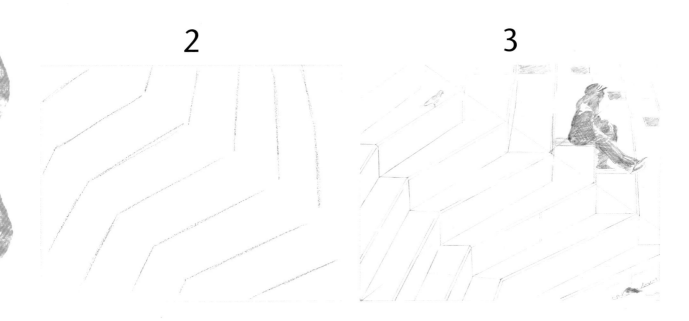

2. 最后，选择了这一用连续折线描绘楼梯的结构。

3. 小心地用铅笔和直尺把这一结构搬到画纸上，在画面较高的地方画上人物作为参照物。

4. 完成后的画作给人一种视觉上的享受，
这种宁静平和的平衡感就是画面节奏感所
要营造的效果。

4

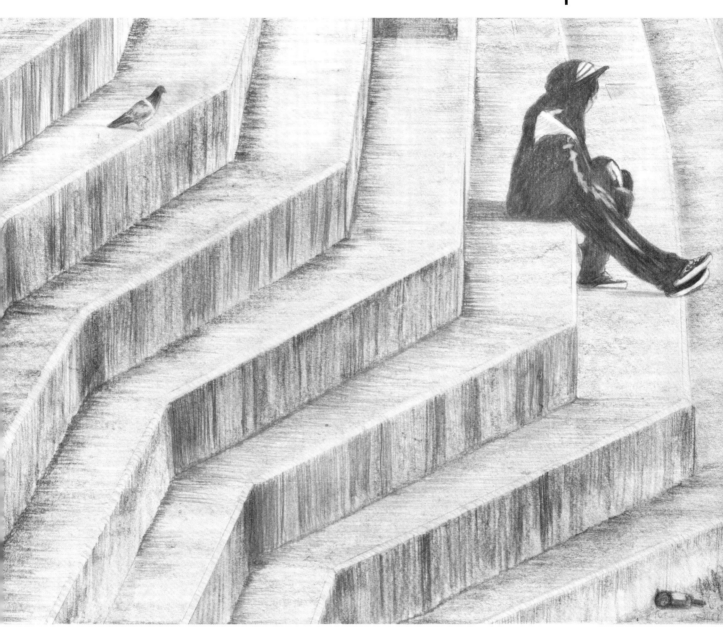

宜　忌

用心刻画楼梯的阴影。光影效
果是诠释元素体积感的基础。

把人物画得太细致。人物只是一
个参考物，为了便于人们更好地
理解画面中楼梯的重复而已。

曲线构图法

"S"形曲线是构图的常用元素。它可以梳理画面、表现动作，还可以引导观赏者深入画面空间。自然界中的大部分绘画对象都可以运用曲线构图法，譬如公路、小径、河道、树林等，这些元素都可以在画面主次的划分上发挥重要作用。在这一练习中，我们将展示如何利用上述元素完成更有视觉吸引力的构图，需要用到的工具是色粉棒。

1. 在这幅草图中，一条道路连接着林中小桥，起着主导画面的作用。

2. 用红色色粉笔加强道路曲线、路边围栏和林中小桥的线条，这些线条不仅可以引导观赏者的视线，还能更好地传达动感。

3

3. 用深棕色加深桥的阴影，再突出木制围栏的光影效果。

4. 逐步加深各处的阴影，再用黑色色粉棒加强描绘树干的"S"形曲线。

4

小贴士

记住，线条往往是构图的基础。虽然非专业人士不一定会注意到，但正是线条引导着他们看向画面的深处。

强烈的光影效果

　　这幅画的目标是画出非常突出、虽不细致但极富表现力的阴影。因此，画家必须加重线条，并用指肚抹开色粉棒的颜色。

5

宜 ⬆

在构图的最后阶段，你可以通过夸大树干的弯曲程度使构图更具动感。

忌 ⬇

把颜色擦得太模糊了。各个色块之间要有清晰的对比。

5. 用又密又深的黑色线条加强左侧围栏，并用重叠的红色和黑色竖线来表现树冠。

6. 用黑色的利落曲线画出树干，再通过摩擦树干部分来加强它的光影效果。

6

7

7. 用白色色粉棒在阴影中塑造亮部。同样，画出小桥和围栏缝隙间的亮部。

8. 在最后的成品中，我们可以看到曲线确实引导了观赏者的视线，使其得以浏览整个画面。此外，曲线还传达了些许跃动感，强烈的光影效果和对比则加强了画面的表现力。

8

负空间与构图

有时，构图会通过负空间来表现对象的形状。和常规的构图不同，负空间构图不是画出物体本身，而是画出物体周围的空间。因为物体和围绕它的空间有着同样的轮廓，所以负空间构图的主旨就在于，只要画出空间的轮廓，就画出了物体本身（有点重复）。在下面的彩铅画练习中，我们的目标是要更好地把空间与物体统一起来。

1

1. 首先用铅笔画草图，以便修改。接着，用蓝色彩铅填满轮胎内部的负空间。

2. 在负空间的映衬下，白色的轮胎辐条就完成了。用同样的手法来表现运动鞋，只需在其周围画上淡淡的蓝色即可。

2

3. 包裹着物体的空间与物体的明暗对比，突出了物体的轮廓。轮胎和人物的腿是正空间，现在正空间还没有画好，所以能看到的只有周围的负空间。

4. 在这一阶段，作画的目标是要将通常留白的空间变为可见的实体，以此提供一种新的观察视角和构图方式。

小贴士
不要只重视正空间，突出物体周围的负空间也非常有趣。

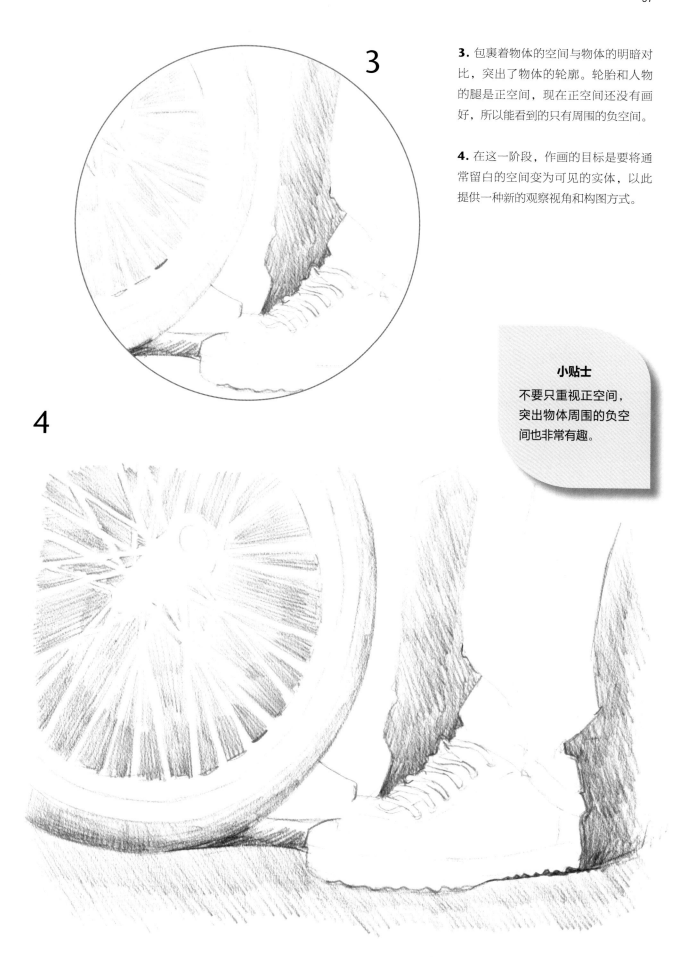

5

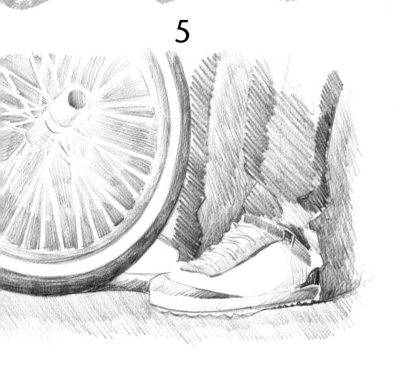

实际的轮廓线比看起来少

　　一般情况下，勾勒出物体轮廓后就要铺底色了，但在这里却没有必要。在第四步以后，真正用笔勾出的轮廓线就只有鞋子和裤子的线条，而辐条的轮廓其实是由负空间映衬出来的。在接下来的几步里，我们会画出柔和而紧凑的色块，有时还需用笔刷稀释彩铅的颜色。

5. 先给裤子和运动鞋上色。通过简单的明暗效果，我们就能让物体和空间初步展现出不同深浅的颜色。

6. 随着绘画的深入，逐步加重线条。同时，为了表现出布料的褶皱，还要确保裤子不同区域的颜色深浅有着细微变化。

宜 ⬆	忌 ⬇
要时不时地削尖彩铅，它的笔尖很容易磨钝。	把笔杆握得过于贴近纸面。笔和纸面之间至少要保持45度角。

6

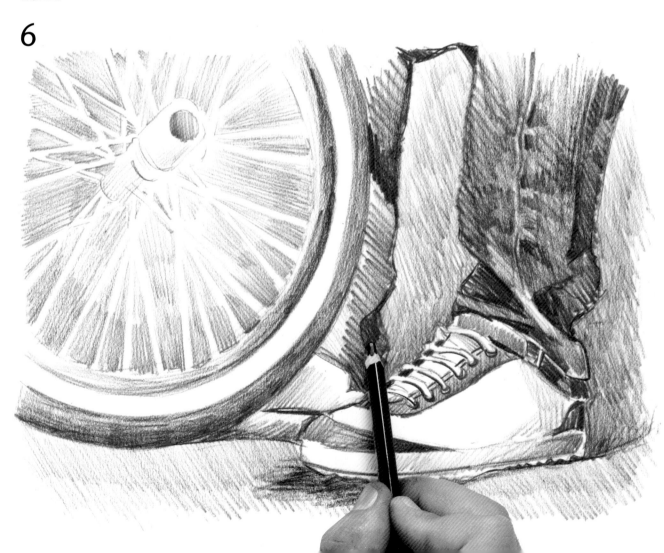

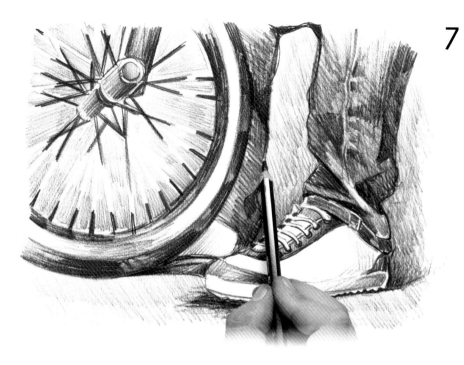

7

7. 用蓝色彩铅加深自行车辐条的颜色。最后，用黑色彩铅巩固不太明显的轮廓线，加深阴影。

8. 当我们同等重视负空间和正空间时，画面的每个部分看起来都会很有趣，并且相互补充，形成统一的画面。

8

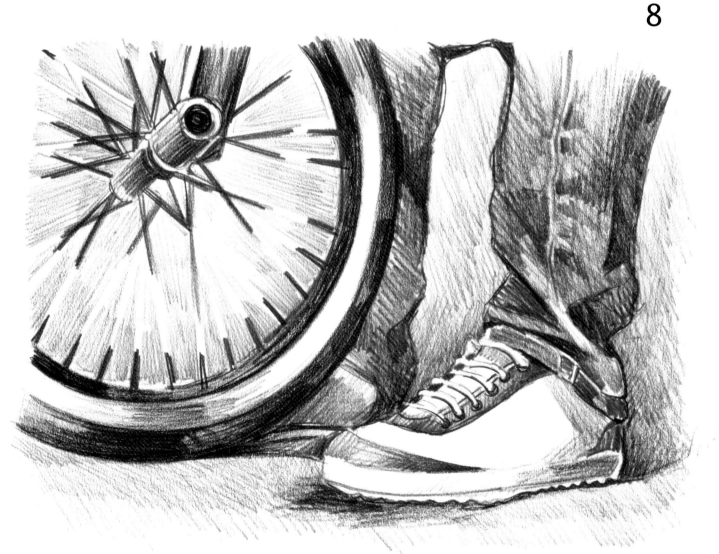

1

绘画是一种视觉艺术。在这一方面，前人对颜色进行了许多研究，留下了非常丰富的理论知识。在这个练习中，我们会根据色彩搭配的原则进行构图，虽然有些色彩能相互调和，但另一些则显得不太和谐。颜色不仅能让画面看起来更有序，还能突出画面的重点。现在，尝试一下把红色放在绿色背景中的色彩搭配。

1. 这幅画描绘的是一只停在树枝上的小鸟。我们选择用斜线而不是直线划分画面，而这幅画的主体，也就是小鸟，则栖身于画面的左侧。

利用颜色构图

2

2. 找到让小鸟更显眼的色彩搭配。前两幅草稿中的小鸟并没有从背景中脱颖而出，而在第三幅草稿中，小鸟的红色正好是绿色的补色，这样它就不会淹没在背景中了。

3. 在草稿中尝试不同的构图后，现在可以正式开始作画了。构图时先画出三条斜线，两条相互平行，另一条方向略有不同。在最后一条斜线上，用简单的几何形状画出小鸟。

3

4. 在草图的基础上，用削尖的铅笔，小心仔细地画出小鸟和树枝的轮廓。

4

小贴士

用彩铅作画前，建议先用铅笔打草稿。铅笔的线条更易于修改和擦除。

颜色引导视线

用几种不同的绿色给画面打底，这样能够形成对比，从而更好地衬托出小鸟的颜色，并使其迅速吸引观赏者的视线。树枝的斜线体现着动感、不对称和恰到好处的不平衡，这为整个画面增添了魅力。

5. 铺底色时需结合两种绿色，两种不同颜色的线条会相互重叠交织。

6. 在背景中，用留白表现树枝的亮部，用深蓝色为斜穿画面的三根树枝上色，使之与绿色的背景形成对比。

5

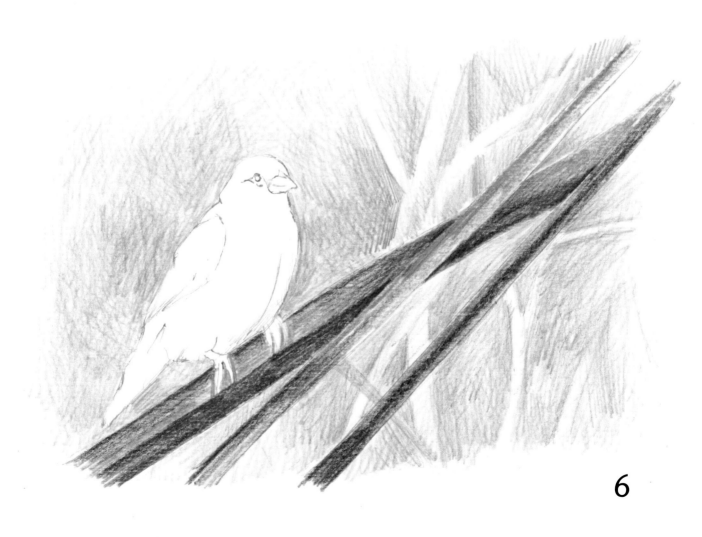

6

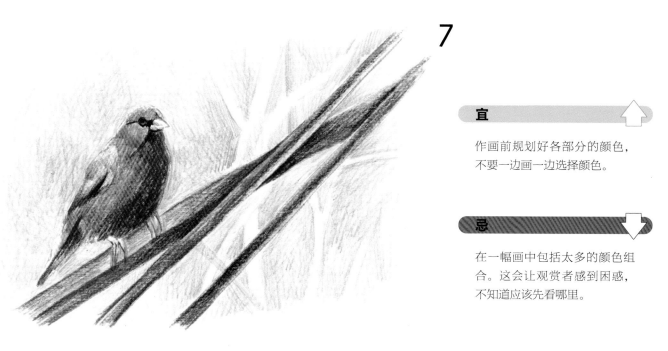

7

宜 ⬆

作画前规划好各部分的颜色，
不要一边画一边选择颜色。

忌 ⬇

在一幅画中包括太多的颜色组
合。这会让观赏者感到困惑，
不知道应该先看哪里。

7. 用红、橙、紫三色给小鸟的身体上色。
刻画小鸟的头部、翅膀等细节时，用黑色
彩铅加强效果，和其他部分形成对比。

8. 通过蓝绿颜色的对比，近景的树枝与背
景区得以区分开来。小鸟的红色具有很强
的视觉冲击力，和背景的绿色形成了富有
张力的组合，能快速吸引观赏者的视线。

8

颜料绘制的室内场景图

　　构图对空间感的塑造起着十分重要的作用，与之相比，线条和颜色的组合都是次要的。对构图来说，家具、窗户甚至室内人物的位置都至关重要。此外，室内画面的不同形状和颜色应和谐地组合在一起，这样才能让人感到赏心悦目。接下来的练习中，你将用到联苯胺系颜料。

A. 首先，用黑色的水溶性彩铅画出很深的线条，以便标示背景中的墙壁。接着，用稀释的黄色颜料初步上色。在这一过程中，黑色的线条会轻微晕开。

B. 暗部人物的颜色非常深，有着十分清晰的轮廓。处理这一部分时，我们可以直接利用棕褐色颜料的瓶口。

C. 大部分的光影效果还是要用笔刷完成，比如混合各种颜色，用湿画法画出渐变的效果。有时，我们还可以运用泼溅法，即在画纸上方抖动笔刷，创造出星星点点的色彩效果。

D. 完成后的画面非常有趣。近景中无人的空间能够引导观赏者看向场景深处，而这里正是最有动感的地方，其中的元素描绘得也更细致。

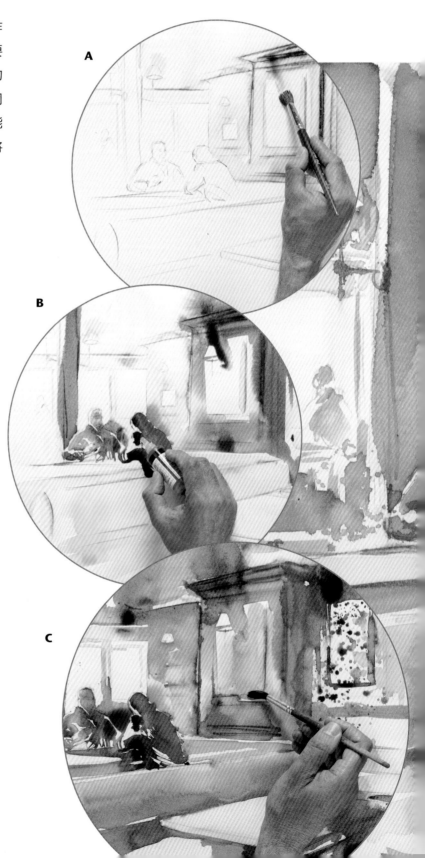

A

B

C

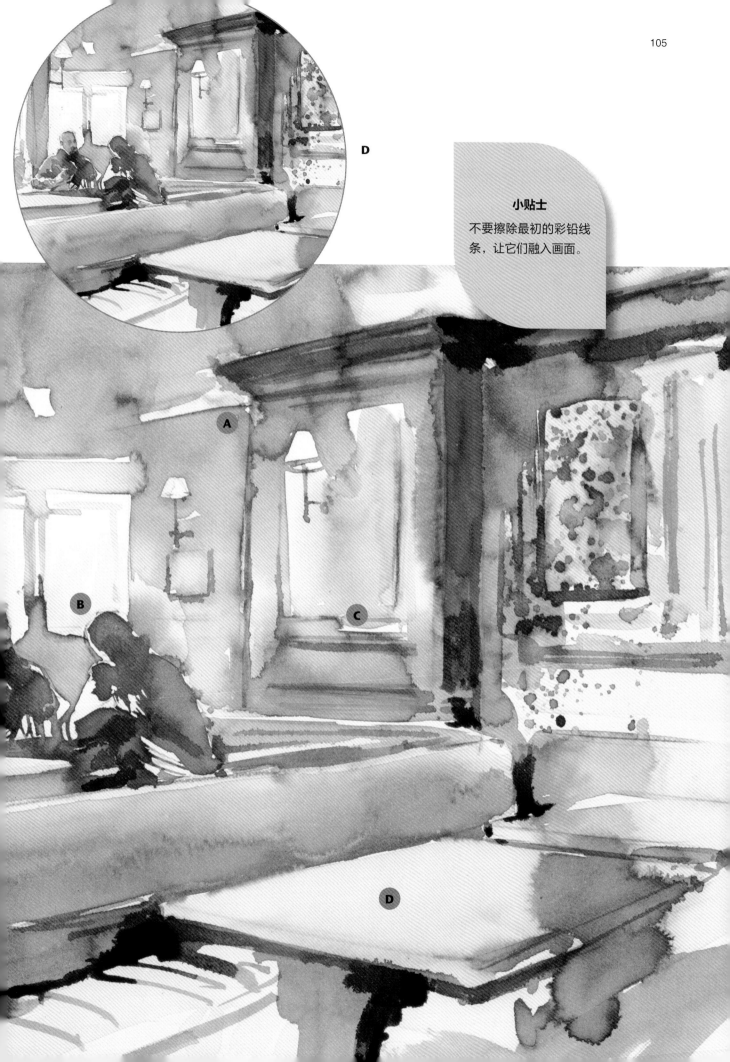

小贴士

不要擦除最初的彩铅线
条，让它们融入画面。

大面积留白也就是留出一大片空间，既不包含重要的信息，又没有任何引人注意的细节。即使如此，空白也是画面的一部分，所以你必须学会正确地留白，从而让一幅画更有魅力和美感。留白法的优点在于，它可以减少那些分散观赏者注意力的元素，以此突出主要绘画对象的重要性。留白法非常适用于极简主义风格，这种风格的画作胜在简洁。

大面积留白

1. 进行留白时，必须把主要的绘画对象单独放在一处。利用三分法划分画面之后，把画作的主要绘画对象，也就是人物，放在图中右上角的交点上。

2. 涂上棕褐色的水彩颜料，让其自然地流下几道水渍。待画面干透后，再用炭棒描出马上的骑手。

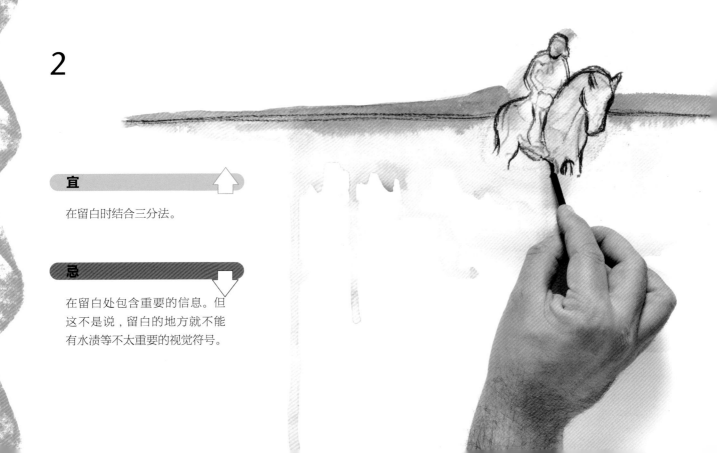

宜 ⬆

在留白时结合三分法。

忌 ⬇

在留白处包含重要的信息。但这不是说，留白的地方就不能有水渍等不太重要的视觉符号。

3

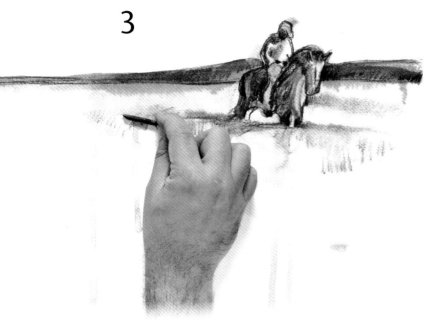

3. 在马的周围加一些阴影，并在正下方留白。这样，这匹马看起来就像"浮"在画面上一样，可以缓解画面整体的沉重氛围。

4. 留白是一种非常有力的视觉要素。只要使用得当，它就能起到加强画面信息的作用。如果画纸是白色的，那么留白还能传达轻快平和的感觉。

4

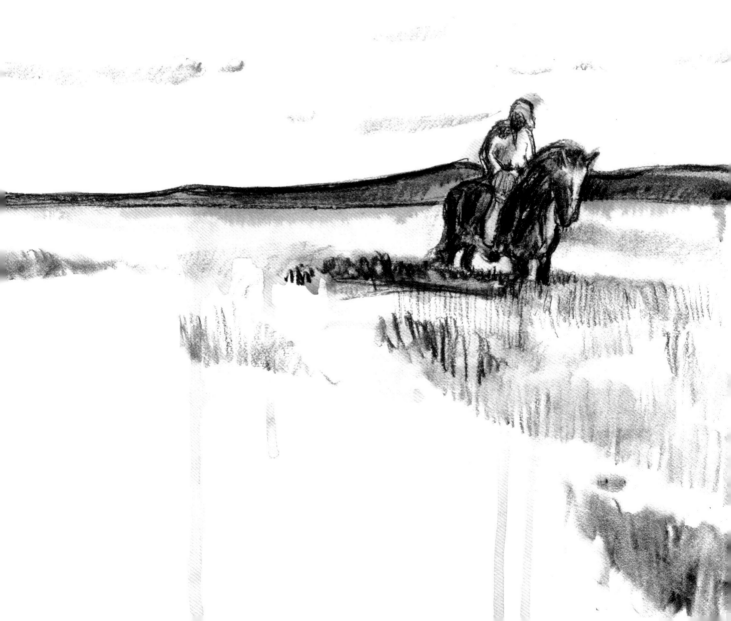

有着鲜明近景的风景画

所有风景画都需要遵守一条基本规则，那就是近景必须比远景更为清晰和鲜明。从构图的角度来看，如果近景的吸引力能够盖过背景，并让观赏者关注更近的画面元素，那么风景的观感就能得到极大提升。近景中元素的颜色往往比背景中的看起来更深，而背景中的元素则更浅更柔和。接下来用炭棒进行的练习就是一个很好的例子。

1

1. 首先，决定把最主要的树放在哪里。画了几幅草稿后，我们发现比较美观的构图都把树放在了画面的一侧，而不是画面的正中。

2. 最终，我们决定把树放在画面的左侧。但是，为了平衡视觉重量，我们需要在画面右侧再画一棵倾斜的树，但只需画它落在取景框内的部分。

2

3

3. 确定构图后，就要正式开始作画了。主要的树要用炭棒的笔尖来画，背景则只需画上一层淡淡的光影。

4. 接着，用炭棒勾勒群山和中景的轮廓。光影效果对画面深度的塑造非常重要：近景部分要用深黑色来表现，景物越远颜色就要画得越浅。

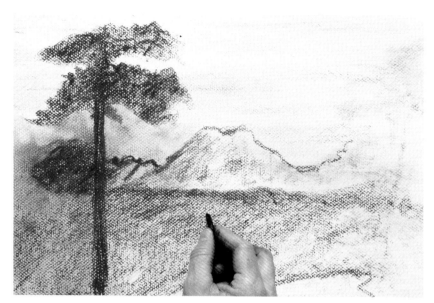

宜 ⬆ **忌** ⬇

绘制近景时，我们要用轮廓清晰、颜色较深且与背景对比明显的图形。

用深色画背景中的群山。较浅的颜色可以防止它们喧宾夺主。

4

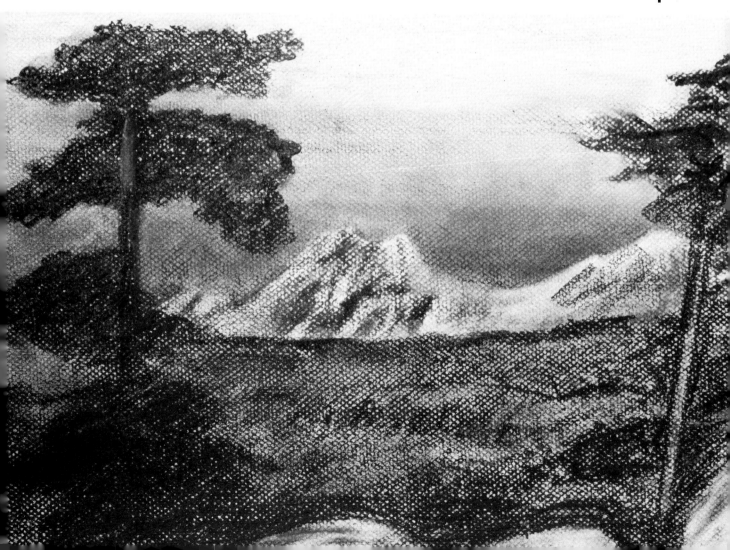

用透视法绘制建筑

毫无疑问，透视法是大部分绘画都应考虑的重要方面。在历史上，透视法曾因其可以塑造立体感而掀起了一场绘画艺术的革命。即使在今天，它仍然是非常重要的构图方法。通过控制图形和空间的大小，透视法可以赋予画面一种非常自然的秩序感。如果将透视法应用于建筑的绘制，就可以形成有趣的透视线和富有创意的视角，这样画出的建筑会极具动感和张力。

1

2

1. 我们用仰视的视角来绘制建筑，也就是从建筑的正下方来观察建筑。你最好选择透视线比较长的构图，从而展现出建筑的宏伟。

2. 首先，运用透视线和纵向拖动炭棒画出的色块，塑造出建筑的主体。注意，我们要尽力突显建筑的高度。

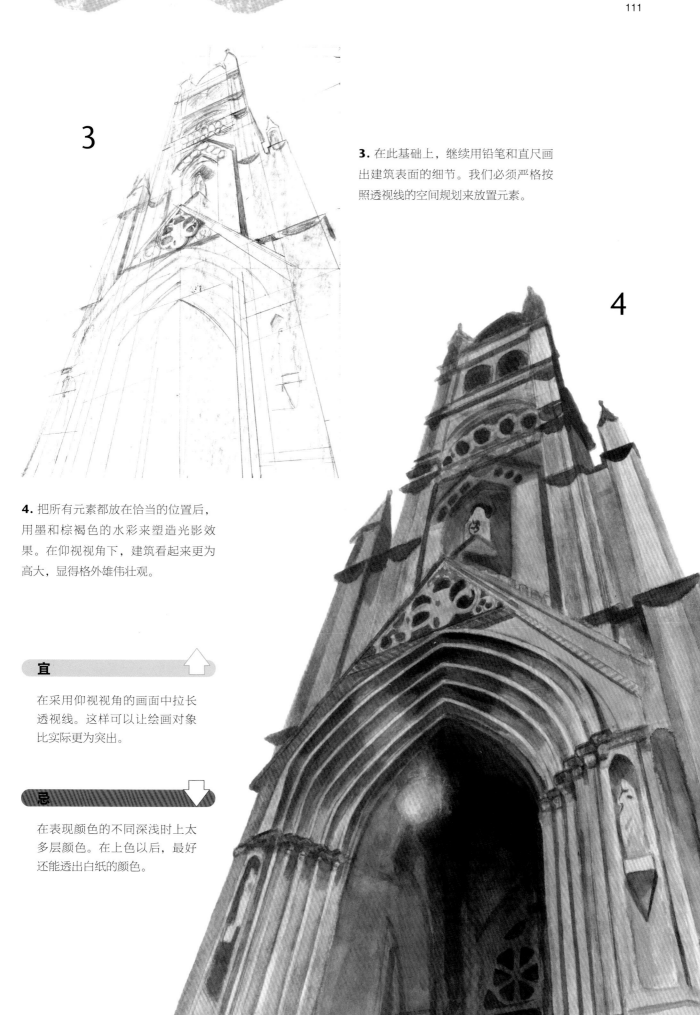

3

3. 在此基础上，继续用铅笔和直尺画出建筑表面的细节。我们必须严格按照透视线的空间规划来放置元素。

4

4. 把所有元素都放在恰当的位置后，用墨和棕褐色的水彩来塑造光影效果。在仰视视角下，建筑看起来更为高大，显得格外雄伟壮观。

宜 ⬆

在采用仰视视角的画面中拉长透视线。这样可以让绘画对象比实际更为突出。

忌 ⬇

在表现颜色的不同深浅时上太多层颜色。在上色以后，最好还能透出白纸的颜色。

窗边人物肖像的构图

　　一幅肖像画的成功并不在于优秀的模特、良好的环境或照明，虽然这些条件确实有助于绘画，但构图才是区分肖像画高下的关键因素。在这一练习中，我们遵循视觉导向的原则，把人物放在画面一侧，并将人物面对的地方留白。这样，画面会更加简洁自然，还能营造出平衡的感觉。让我们拿起炭棒，尝试这一构图吧！

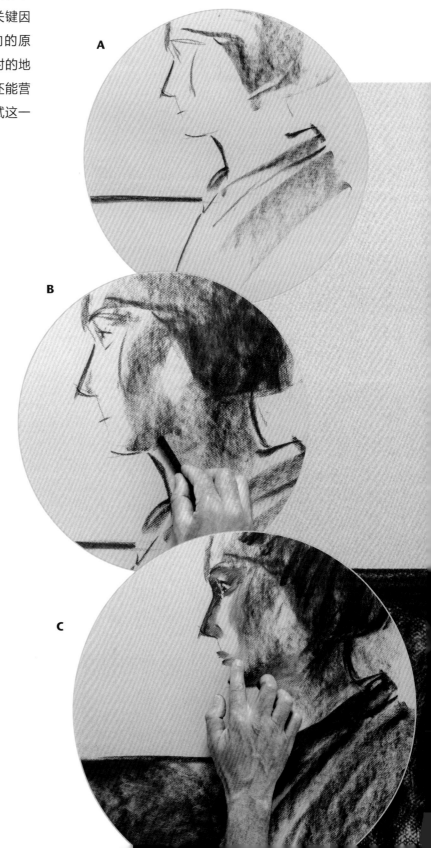

A. 用非常简单的构图结构来确定人物的位置。把人物放在画面的一侧，并将人物面对的一侧留白。

B. 纵向拖动炭棒的侧边，初步画出人物的侧脸。脸部留白的部分会得到突出和强化。

C. 给背景画上阴影，并确定窗户下边框的位置。用指腹摩擦人物的脸部，柔化笔触。同时在亮部也抹上一些颜色，以达到渐变的效果。

D. 用可塑橡皮擦出亮部，同时修整人脸的轮廓。得益于不对称的构图和简洁有效的光影处理，画作变得富有魅力。

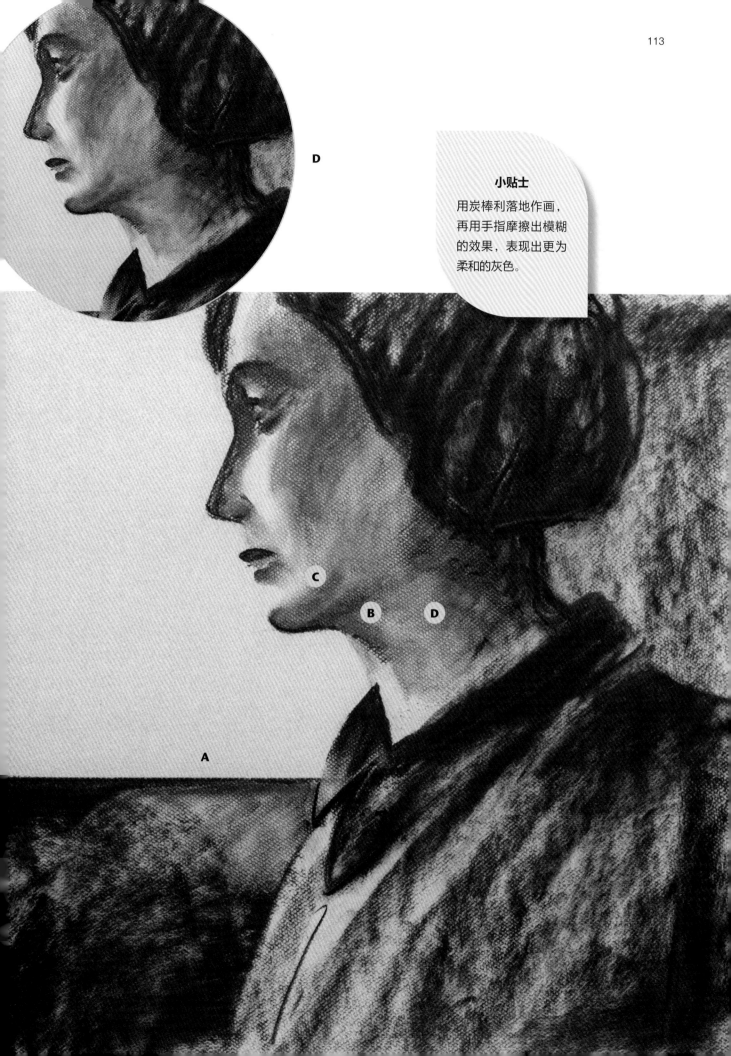

小贴士
用炭棒利落地作画，再用手指摩擦出模糊的效果，表现出更为柔和的灰色。

有些元素可以变成围绕画面焦点的框架，城市环境中有很多这类元素，比如门、窗、拱门或桥。其他元素有时也可以起到框架的作用，如树枝、岩石一类。不管画面的焦点是怎样的元素，我们都可以用框架式构图来将突显画面的焦点。在下面的例子中，我们要进行一个其实已经在前几页中做过的练习：在构图中加入可作为框架的元素。这个示例用到了铅笔和水彩颜料。

修道院的拱门、窗框、桥、树枝，甚至是人的双臂，它们都可以在画面中起到框架的作用。

利用环境中已有的框架

1. 用铅笔画草图。这里的框架是一扇处于画面正中的门。

2. 接着，用2B铅笔在草图的基础上画出细节。透过门，我们可以隐约看到城市的风景。

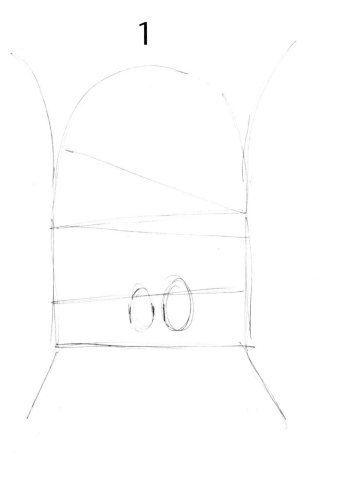

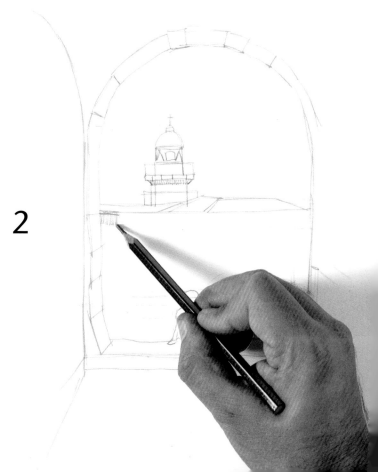

3

3. 用线条进一步细化画面。两个孩子坐在门的下缘，仿佛在引导人们看向画面深处。

4. 在第一阶段作画的最后，我们要在作为房子内外空间界限的门框上，涂上淡淡的蓝色水彩。

小贴士

框架仅仅起到了引导的作用，即引导人们看向画面中最重要的部分。

4

清晰的背光效果

门的框架限定了观赏者的视角，直接将视线导向绘画对象。为了突出这种效果，我们使用墨画出门的轮廓，它的颜色接近于全黑。另外，还要用孩子的剪影展现出画面清晰的背光效果。

5. 在背景的墙壁和建筑物上涂上一层蓝色水彩，用细圆刷画出人物，并用墨勾勒出门的轮廓。

6. 用不同稀释度的墨水延展门的轮廓，以突出背光的效果，让房子的内部沉浸于漆黑之中。

5

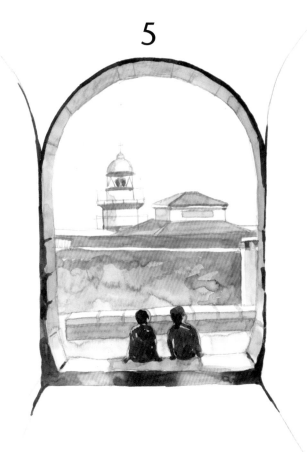

6

在小碟子里加水，将墨稀释，这样就能画出不同深浅的灰色。

7

宜	忌
把墨倒进小碟子里进行稀释。	在粗糙的纸张上作画。画纸的平面应该是光滑的，否则线条会断开。

7. 干燥后，墨的颜色会稍稍变淡。现在，用黑色彩铅添加细节，绘画时必须加重线条，以免被深色背景掩盖。

8

8. 最后，用削尖的彩铅来画背景里的建筑物。框架式构图赋予了画面深度和独特的美感。总而言之，这是一个有趣的光影游戏，你也可以自己实践一下。

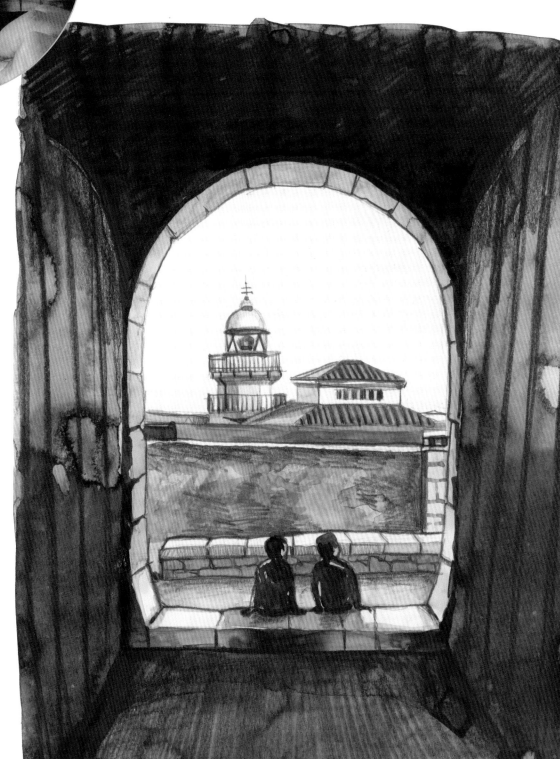

对动态的描绘

1

表现动态（即元素在空间中的位移）是优秀作品的特质之一。在构图时，我们要为绘画对象选择一个关键的、富有表现力的位置，这对表现运动的感觉至关重要。很多方法都可以用于表现身体的移动，但你要始终记住：构图只是创造出一种绘画对象仿佛在运动的感觉，画本身终究是静态的。

1. 这个练习中，我们要画一群奔马。首先，画一些草图来选择最佳的构图。很多方法都可以表现出这种运动，但最重要的是找出能使画面具有动感的姿势。

2

2. 用三个三角形表现马的头部，并把它们放在这幅画的中心。为了突出它们前进的方向，我们最好在马的前面留出空间。

3. 这幅画的关键在于绘制马的头部。它们全都朝向运动的方向，同时，骑手身体的倾斜和整体朝向也加强了画面动态。

4. 在这幅完成的画作中，我们可以看出，表现动作的关键在于找到身体、手臂和腿各自指向的方向。这些部分的线条引导着观赏者的视线，并揭示了马和骑手的运动方向。

宜 ⬆

最近的马有着最深的阴影，这样可以增强画面的深度。

忌 ⬇

用漫画效果线指示动作的方向。它们在漫画中很常用，但几乎从不出现在艺术作品。

3

4

作为构图要素的投影

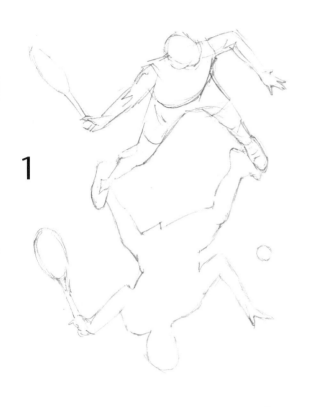

1

光线照到人体时，人体面光的一侧被照亮，而另一侧则将光线投射到外物上，可能是地面、附近的垂直墙壁或平面上，由此形成阴影。我们把这个阴影称为"投影"，大多情况下，它和人体等绘画对象呈对角线对称。用悬空的视角联结上下相对的绘画对象及其阴影，对富有创意的画家和乐于探索的绘画爱好者来说，这无疑可以给他们带来灵感。接下来我们主要用墨进行练习。

1. 用黑色彩铅画出初稿，投影就是与绘画对象相反的图形。

2. 在上墨之前，先在一块胶带上画一个小圆圈并用刀切下来，盖住球所在的位置，使其保持空白。

2

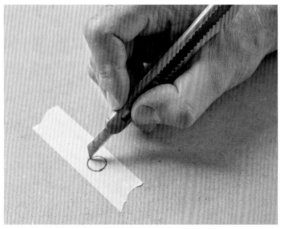

3. 用扁平刷给画面涂上一层非常淡的底色。胶带可以防止墨迹沾到球的位置。

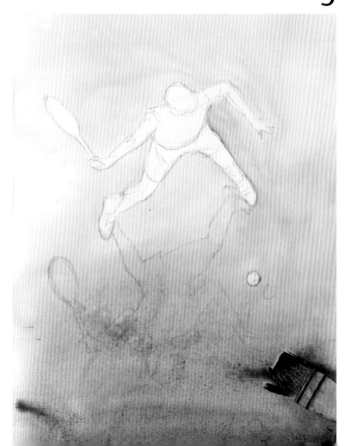

3

4

4. 为了便于修改以及防止墨迹侵染人物的部分，我们要用一小片吸水纸来吸水。

5

5. 用细圆刷画出人物的阴影，以突出画面留白的部分。

小贴士
画阴影时，我们要综合分析各个部位，比如身体要用深色画，而手臂则要用中灰色画。

人物的阴影和投影

我们可以在人物身上添加两三种深浅不同的模糊阴影，用于塑造其立体感，然后用投影来突出人物的重要性。投影的颜色必须很深，并具有渐变效果，这样才能够强化画面的动感。现在我们取下胶带，露出给球留下的空白部分。

6. 首先，用大面积的灰色来塑造人体。接着，用黑色彩铅的细腻笔触来处理运动鞋上的精细线条。

7. 用中灰色画出手臂的阴影。然后在球拍和裤子上，用较深的灰色画出非常细的口袋外缘线，这一过程需要格外小心仔细。

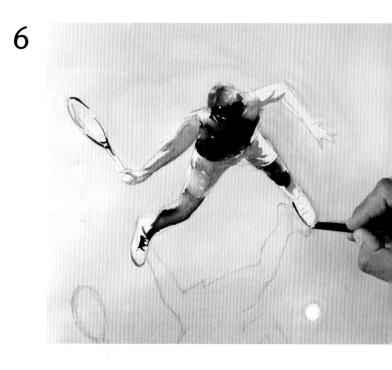

6

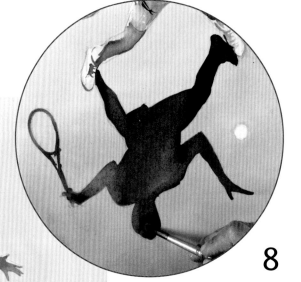

7

8. 现在可以处理投影了。用相同深浅的墨画出投影的边缘，标示它所需的空间。

8

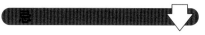

宜

始终让阴影保持柔和的颜色，并留出一定空白来表现光斑。

忌

把阴影画得太深。最好画出渐变的色彩效果。

9

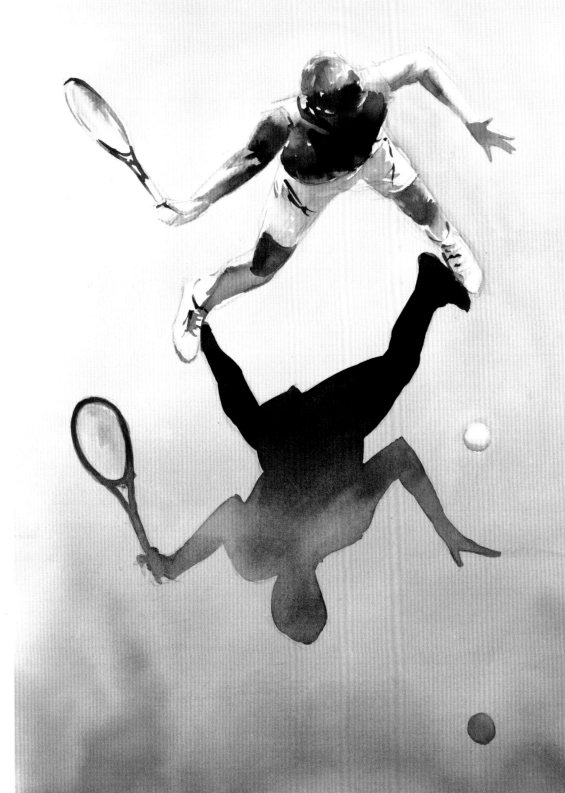

9. 最后为球添加
阴影。这个阴影也
是渐变的，使它看
起来更有趣，色调
也更丰富。

　　众所周知，在文艺复兴时期，一些大师在画人物肖像时使用了黄金螺旋结构和黄金比例，它是一种基于数学的典型构图形式。而当黄金螺旋结构被用于当代艺术创作时，它所形成的画面效果会非常有趣。直到今天，黄金螺旋结构仍然被画家和摄影师采用，以呈现和谐的画面。黄金螺旋是一个令人赏心悦目的图案，因此许多基于这个原理的画作都能引起我们的强烈注意。接下来，我们会把这些原理应用于铅笔肖像画。

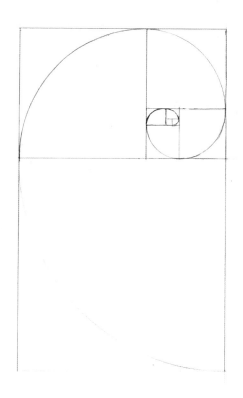

1

1. 最简单的黄金分割法由四条分割线组成：两条竖直线和两条水平线。根据之前学到的关于黄金分割法的知识，每条线都从长方形的长边出发，用五分之二的比例分割画面。然后用圆规连接各个方块，所形成的轨迹就是黄金螺旋。这个螺旋最小的一圈是画面的视觉焦点区。

以黄金比例绘制肖像

2

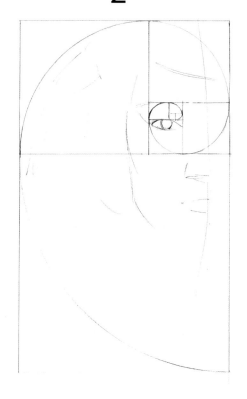

2. 接着，按照结构线的划分画一张脸。

3

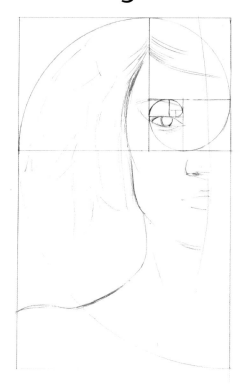

3. 黄金螺旋结构的优点在于，它能有效地传达我们想达到的平衡感和比例感。在这个结构的帮助下，我们可以画出一个共享同一几何级数的不对称图形。

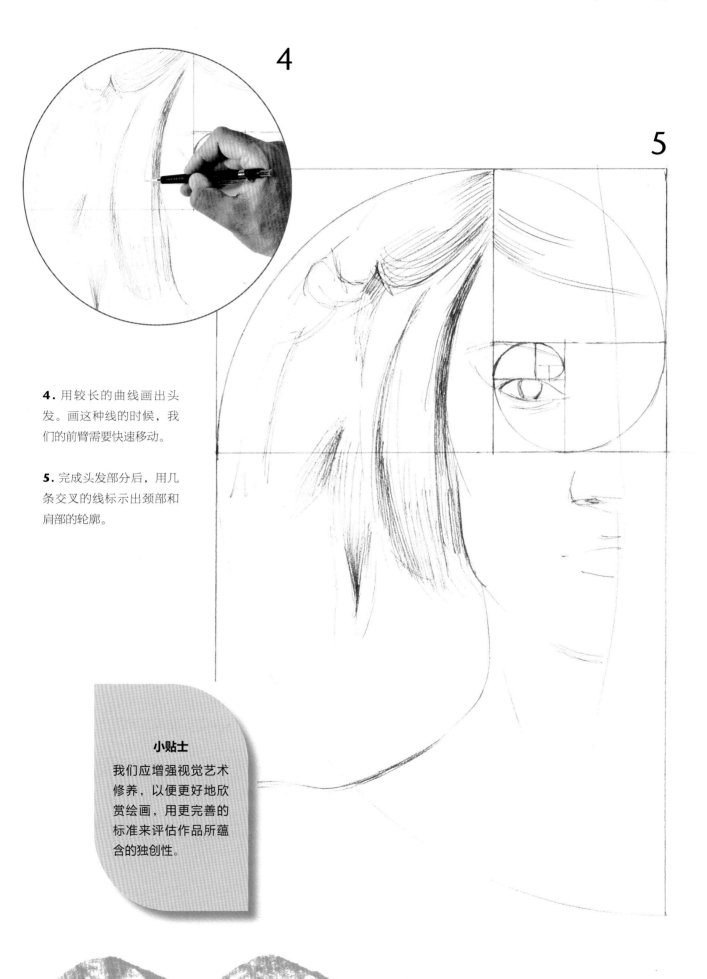

4

5

4. 用较长的曲线画出头发。画这种线的时候，我们的前臂需要快速移动。

5. 完成头发部分后，用几条交叉的线标示出颈部和肩部的轮廓。

小贴士
我们应增强视觉艺术修养，以便更好地欣赏绘画，用更完善的标准来评估作品所蕴含的独创性。

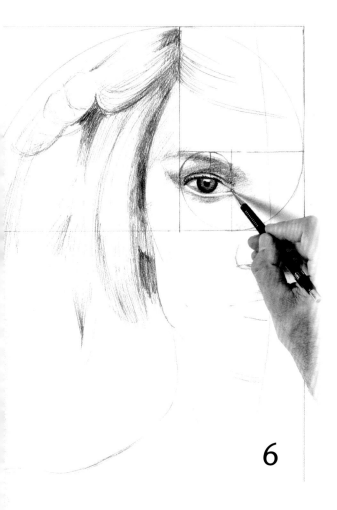

6

光影效果的塑造

除了比例，还有一些非常基本的构图要素。光线、色彩和对比属于对色调的表现，而光影效果的塑造则承担着画面的叙事功能。

6. 眼睛是所有肖像的基本元素，只有很好地处理眼睛的细节，才能使其生动传神、栩栩如生。

7

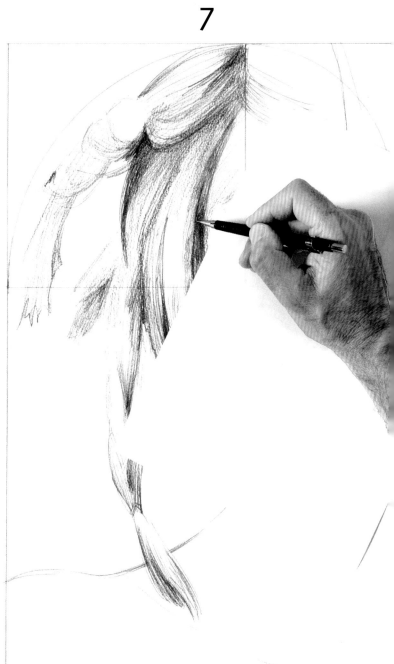

7. 铅笔能画出柔和的灰色渐变效果，所以它非常适合用于表现头发的质地和中间色调的阴影。绘画时，我们要把手搁在白纸上，以免弄脏画作。

宜 ⬆

在用黄金比例结构划分画面区域的同时，我们还要突出可以吸引注意力的重点。

忌 ⬇

执着于让所有的画面元素都"匹配或适合"这个比例。

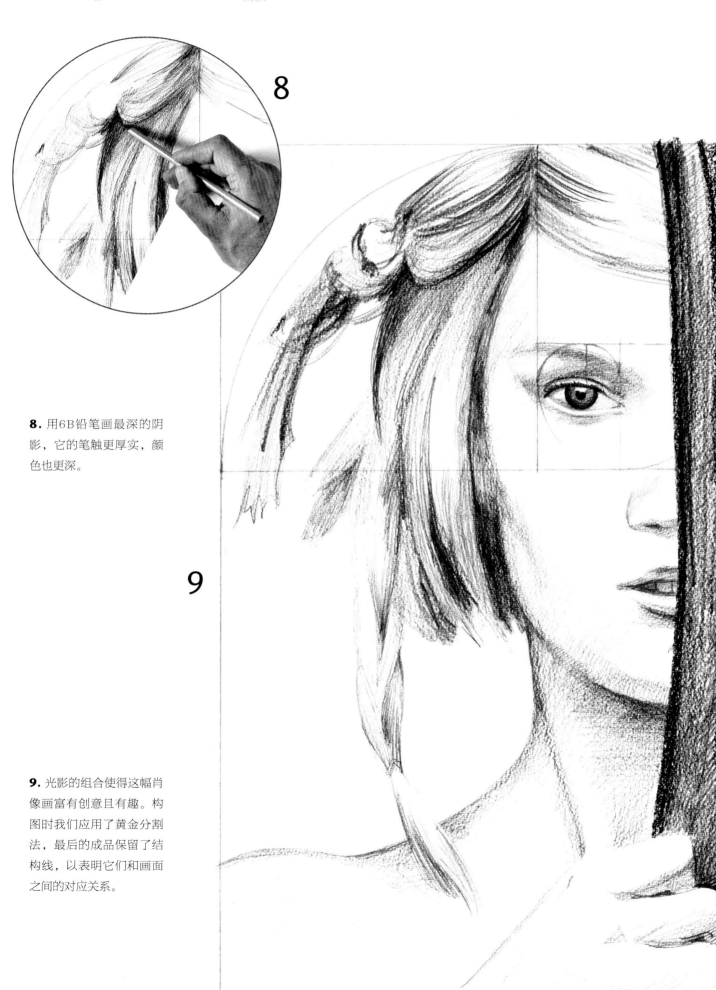

8. 用6B铅笔画最深的阴影，它的笔触更厚实，颜色也更深。

8

9

9. 光影的组合使得这幅肖像画富有创意且有趣。构图时我们应用了黄金分割法，最后的成品保留了结构线，以表明它们和画面之间的对应关系。

图书在版编目（CIP）数据

绘画中的构图运用 / 西班牙派拉蒙专业团队著；丁
翊译 . –– 上海：上海书画出版社，2020.4
西方绘画技法经典教程
ISBN 978-7-5479-2321-4

Ⅰ . ①绘… Ⅱ . ①西… ②丁… Ⅲ . ①绘画理论 – 构
图学 – 教材 Ⅳ . ① J206.1

中国版本图书馆 CIP 数据核字 (2020) 第 061432 号

Original Spanish Title: Iniciación a la Composición

Text: Gabriel Martín

Drawing & Exercises: Gabriel Martín, Óscar Sanchís and Isabel Pons Tello

Photographs: Nos & Soto

© Copyright Parramon Paidotribo – World Rights

Published by Parramon Paidotribo, S.L., Spain

© Copyright of this edition: Tree Culture Communication Co., Ltd.

合同登记号：图字：09-2020-270

西方绘画技法经典教程
绘画中的构图运用

著　　者	西班牙派拉蒙专业团队
译　　者	丁翊

策　　划	王　彬　黄坤峰
责任编辑	朱孔芬
审　　读	陈家红
技术编辑	包赛明
文字编辑	钱吉苓
装帧设计	树实文化
统　　筹	周歆

出版发行	上海世纪出版集团 上海书画出版社
地　　址	上海市延安西路 593 号　200050
网　　址	www.ewen.co www.shshuhua.com
E - mail	shcpph@163.com
印　　刷	浙江新华印刷技术有限公司
经　　销	各地新华书店
开　　本	889×1194　1/16
印　　张	8
版　　次	2020 年 5 月第 1 版　2020 年 5 月第 1 次印刷
印　　数	0,001-4,300

书　　号	ISBN 978-7-5479-2321-4
定　　价	68.00 元

若有印刷、装订质量问题，请与承印厂联系